언젠가는 넘어서야 할 스승,
화가 전혁림에게 이 책을 바칩니다

그림으로 나눈 대화

화가 전혁림에게 띄우는 아들의 편지

글과 그림 전영근

남해의봄날

오늘도 아버지를 닮아갑니다

색채의 마술사, 코발트블루의 화가, 한국 현대미술의 거장.

평생을 그림에만 전념한 화가 전혁림을 수식하는 명칭은 참으로 다양했다. 많은 사람들이
아버지 전혁림의 작품을 사랑해 주었지만, 아버지는 당신의 그림을 진정 알아보는 이가
없다며 섭섭해 하시곤 했다. 며칠 밤을 새워 그린 작품을 내게 보여 주며 아흔을 넘은
아버지는 이렇게 물으시고는 했다.

"니 이 그림 안 좋나?"

"글쎄요. 좀 못 봤던 풍이라."

기존의 미술 형식에 얽매이지 않고 언제나 새로운 실험을 시도하신 아버지. 낯선 풍의
그림에 바로 답하기를 주저하다 머뭇머뭇 대답하면 아버지는 쓴웃음을 지으셨다.

"너도 아직 멀었다. 이게 얼마나 좋은 그림인데!"

며칠 뒤 살펴보면 그 그림은 지워지고 새로운 그림이 캔버스 위에 자리 잡고 있었다.

아버지는 일제 강점기에 통영 어촌에서 태어나 당시에는 생소했던 서양화로 청년의 꿈을
시작하셨다. 1세대 서양화가 대다수가 그러했듯 그림에만 매진하기에는 힘겨운 시대,
모진 풍파의 연속이었지만 오로지 작품을 위해 청춘을 바치셨다. 어려운 환경 속에서도
작품에 열중하시던 아버지, 그러나 96세로 생을 다하는 날까지 이 길이 진정 당신의
꿈이었나 자문하셨을 것이다.

오랜 세월 아버지의 옆자리를 지키며, 당신의 그림이 당신도 어려워 타인의 눈이라면 그 뜻을 엿볼 수 있을까 고뇌하시는 모습을 지켜보았다. '화가 전혁림'을 진정 알아줄 그 누군가를 찾지 못하여 지독한 고독을 성벽처럼 쌓아 놓고, 언젠가 당신이 바라 온 위대한 이를 만날 수 있을 때 성벽 밖 세상으로 나가보리라 되뇌다 아버지는 먼 길을 떠나셨다.

아버지가 돌아가시고 4년, 스스로의 작품에 매진하다가 어느 날 문득 아버지를 닮아가는 내 모습을 발견하였다. 어쩌면 나도 아버지가 쌓아 올렸던 것과 같은 성에서 고독에 몸서리쳤을지도 모르겠다. 하지만 아버지와의 기억이 나를 다시 일으켜 세웠다. 유년 시절 아버지와 같이 걸었던 산책길, 함께 그림을 그리던 행복한 시간, 사물을 지각한 순간부터 지켜봐 온 아버지의 예술가로서의 삶은 내가 포기하지 않고 작품 활동을 이어나갈 수 있는 온전한 힘이 되어 주었다.

아버지, 오늘은 이런저런 고독하고 괴로운 생각들일랑 잊고 함께했던 즐거운 추억들을 떠올려 보려고 합니다. 아버지께 재롱 피우듯 그린 저의 그림을 이야기 삼아, 추억 어린 공간들을 다시 함께 걸어보십시다.

아들 전영근 올림

목차

1

스승 전혁림에게 보내는
아들의 그림 편지

어린 시절, 캔버스와 물감으로 가득한 부산의 좁은
여관방에서 아버지와 단 둘이 보낸 1주일.
그때 처음으로 아버지를 한 명의 예술가로
바라보았습니다. 열악한 상황에서도 작품을 향한
열정으로 충만했던 화가 전혁림의 삶에 한 단계 깊이
다가가는 시간이었습니다.

크리스마스 선물, 신생당의 추억

"전보 왔십니더!"
볼이 에일 듯 차디 찬 바람이 부는 겨울날, 희끗희끗한 눈발이 흩날리기 시작할 즈음 어김없이 싸리문 밖에서 집배원 아저씨가 부르는 소리가 들렸다. 부리나케 밖으로 나가면 집배원 아저씨가 네모난 나무 상자를 품에 안고 서 있었다.

"하하. 아주머니, 올해도 또 왔십니더."
"날도 추운데 고생이 많습니다. 이리 들어오이소."
집배원 아저씨가 가져온 것은 부산에 있는 아버지가 통영으로 보내신 크리스마스 선물이었다. 작품을 위해 가족과 떨어져 타지에서 홀로 생활하는 아버지는 가족 곁을 지키지 못하는 미안함 때문인지 매년 잊지 않고 크리스마스 선물을 보내시곤 했다. 1959년의 겨울, 겨우 세 살 먹은 어린아이였던 내가 그 날을 선명하게 기억하는 것은 아버지의 선물에 지금은 통영에서 사라진 제과점 신생당의 추억이 함께 깃들어 있기 때문일 것이다.

집배원 아저씨는 나무 상자의 유리 뚜껑을 열고 아버지가 보내신 것들을 하나 둘 꺼내 놓았다. 하얀 눈이 소복이 덮인 마을이 그려진 카드 한 장과 팥 앙금을 가득 넣어 동글동글하게 빚은 찹쌀떡, 가루우유를 반죽해 동물 모양으로 구운 과자가 쟁반에 차곡차곡 쌓였다. 요즘에는 흔히 먹을 수 있지만 그 시절에는 자주 먹기 힘들었던 양과자가 잔뜩 나오자 나는 눈이 휘둥그레져 과자만 빤히 바라보았다.

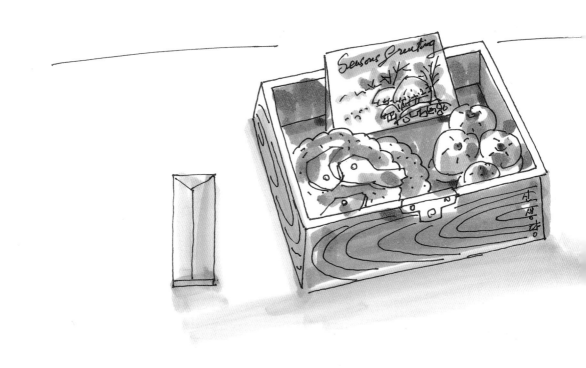

"아이들이 좋아해서 잘됐네요!"

웃으며 빈 상자를 들고 떠나는 집배원 아저씨를 배웅하고 집어 먹은 찹쌀떡은 달콤하고 부드러워서, 매일 이런 것만 먹고 살면 좋겠다고 생각할 만큼 맛있었다.

양과자는 지금은 사라진 제과점 '신생당'에서 만든 것이었다. 청춘들의 만남의 장소가 빵집이었던 그 시절, 통영에는 항남동 번화가에 자리 잡은 고급 제과점 신생당이 있었다. 저렴한 곳은 아니었기에 즐겨 찾을 수는 없었지만 주머니가 가벼운 젊은이들이 푼돈을 모아 신생당에서 연인과 단팥빵을 나눠 먹으며 즐거워하던 모습을 기억하고 있다. 통영에서 빵이 제일 맛있고 세련된 맛이 있어 오랫동안 사람들에게 사랑 받았지만, 지금은 사라지고 아련한 추억으로만 남았다.

누나와 내가 신생당 과자를 먹는 사이 어머니는 누런 봉투에서 글자가 오돌토돌 찍혀 있는 전신환을 꺼내 보셨다. 전신환은 한 달에 한 번씩 오는데 어떤 때는 두 번 오기도 하고, 오지 않는 일도 종종 있었다. 전신환이 도착했을 때 어머니의 표정이 밝으면 그 날은 맛있는 반찬이 상에 올랐다. 다행히 이번에는 어머니의 표정이 밝았다. 그리고 신생당 과자와 함께 온 크리스마스 카드에는 '나는 잘 지내고 있소. 곧 내려가려고 했으나 좀 바쁜 일이 생겨 못 가니 그리 알고 아이들을 잘 부탁하오'라고 쓰여 있었다고 나중에 누나가 귀띔해 주었다. 가정 형편이 넉넉지 않은 상황에도 아버지의 크리스마스 선물은 내가 아홉 살이 되는 해까지 이어졌다. 어린아이에게 주는 선물이니 간단히 보내도 되었을 것을 아버지는 항상

예쁜 상자에 크리스마스 카드를 동봉해 보내셨다. 어릴 적에는 달콤한 과자와 선물이 마냥 좋았지만, 조금씩 성장하며 선물에 담긴 속뜻을 안 것 같다. 크리스마스 선물에는 항상 옆에 있어주지는 못하지만 용기를 잃지 말고 살라는 아버지의 격려가 담겨 있었다. 작은 선물 하나에도 예술가의 멋과 운치를 담아내는 아버지가 참 멋있었고, 어린 나는 늘 그 모습을 닮고 싶었다.

팔아버린 금성 라디오

어느 날 저녁, 대문 밖에서 나를 부르는 반가운
목소리가 들렸다.
"이게 뭔 일이고? 아부지 오셨나 보다. 얼른 나가서
문 열어 드리라!"
쪼르르 달려나가 문을 열어젖히니 아버지가
큰소리로 "잘 있었나" 하며 나를 번쩍 들어올리셨다.
부산 작업실에 계셔야 할 아버지의 갑작스러운
방문도 방문이거니와 좋은 일이 있는 듯 호쾌하게
웃으시는 모습이 의아했다.
"아니, 갑자기 우짠 일이오?"
"하하, 오늘 부산에서 문화상을 받았소! 그런데
부상으로 이걸 주대."
"그게 뭡니까?"
"새로 나온 금성 라디오라는데 한번 보소!"
전기의 보급이 원활하지 않았던 1962년, 라디오는
일부 부유층만이 구입하는 고급 상품이었다.
금성에서 국산 라디오를 제작하며 라디오가 조금씩
보급되고 있었지만, 라디오는 아직 시골에선 보기
힘든 희귀한 것이었다.
난생 처음 본 라디오는 어린아이의 호기심을 강하게
자극하는 모양새였다. 상자처럼 가로로 기다랗고
큼지막한 덩치에 은처럼 반짝이는 경첩들이
여기저기 붙어 있고, 그 위에 다시 동그란 단추들이
여러 개 달려 있어 집안의 가구들과는 확연히 다르게
보였다. 라디오 곳곳을 조심스레 만져보다 뒷면의
뚜껑을 열어 보니 볼록한 유리가 몇 개 들어 있고
시커멓고 뭉툭한 쇳덩어리가 중앙에 달려 있었다.
그 모습이 신기해 한참을 만져보고 있으니 어머니도

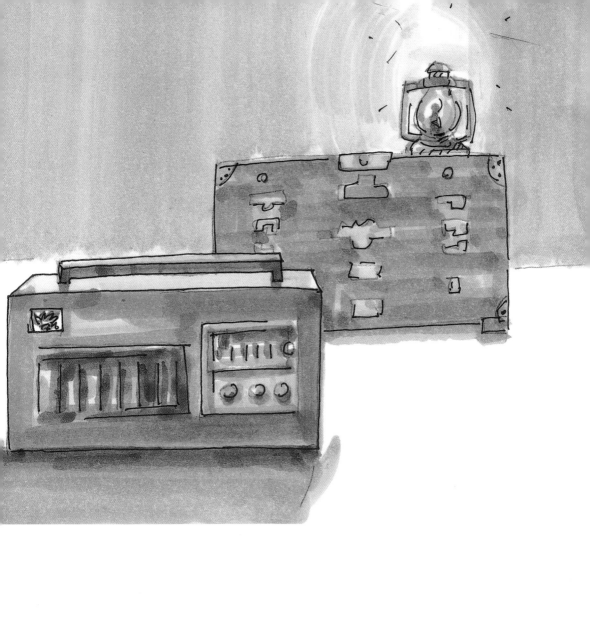

내심 궁금하신지 아버지에게 물으셨다.

"소리 한번 살짝 들어 보모 안 되오?"

"나도 들어 보고 싶은데 전기가 있어야지."

잔뜩 부푼 기대를 무너뜨리는 아버지의 대답에 나는
실망을 감추지 못하고 보채듯이 물었다.

"그라모 들어 볼 수 없십니까?"

"아가, 이거는 전기라는 불이 있어야 들을 수 있는
것이라 할 수 없다. 허 참!"

아버지가 큰 상을 받았다는 것은 기쁘고
자랑스러웠지만 사용할 수도 없는 것을 상으로
준다는 것을 어린 나는 도무지 이해할 수 없었다.
그래도 내일 갖고 나가 동무들에게 자랑할 것이라
잔뜩 벼르며 라디오를 왼팔에 꽉 끼고 잠들었다.
그런데 아침에 일어나 보니 분명 품 안에 안고
잠들었던 라디오가 온데간데없었다. 라디오를
찾아보려는 찰나, 때마침 아버지가 대문을 열고
들어오셨다. 기다렸다는 듯 어머니가 아버지에게
물으셨다.

"어찌 잘 되었습니까?"

"그게 그 친구가 집에 다시 가져가 봐야 전기가 없어
쓰지도 못할 테니 자기에게 달라더군. 그래서……."

"맞습니다. 어차피 집에 둬 봤자 쓰지도
못하는데요……. 잘했습니다."

얘기인즉 친구가 운영하는 내과병원에서 전기를
쓸 수 있어서 라디오를 작동해 볼 생각으로 갔더니
그 친구가 시세 가격으로 라디오를 구입하겠다
하여 팔았다는 것이었다. 나의 서운함은 이루 말할

수 없이 커서 속상한 마음에 하루 종일 울상으로
마당이라고도 할 수 없는 좁은 공간을 뱅글뱅글
맴돌기만 했다.
그때의 아쉬움 탓인지 지금 나는 진공관 전축을
소장하고 있다. 그걸 볼 때면 금성 라디오 유리관
속의 직렬 필라멘트와 스피커의 시커먼 우퍼를
아른거리는 등잔불 밑에서 살펴보던 그때 그 장면이
다시금 정겹게 떠오른다.

부산 가는 길, 아버지와 쌀밥 한 그릇

여름 방학이 되면 어머니와 함께 일주일 정도 부산에 있는 아버지의 작업실에서 지내곤 했다. 지금이야 통영에서 버스 타고 한 시간 반이면 부산에 도착하지만 내 어린 시절, 항구가 발달한 통영에서는 주로 배를 타고 부산까지 이동했다. 항남동의 항구에는 언제나 큰 배들이 가득 정박해 있었고, 통영을 찾아오거나 떠나는 사람들로 늘 분주했다. 수많은 배들 중 금성호, 경복호, 원양호는 여수에서 통영을 거쳐 부산을 오가는 대표 여객선이었는데, 나는 그 중에서 제일 작지만 가장 모양이 예쁜 원양호를 좋아했고, 어머니도 즐겨 타셨다.

아마도 열 살쯤 되었을 때의 일 같다. 어머니가 "너도 이제 다 컸으니 아버지께 혼자 가보지 않겠냐"며 용돈 300원과 배표를 손에 쥐어 주셨다. 어머니 없이 혼자 아버지를 뵈러 가는 여정은 처음이었기에 덜컥 겁이 났지만, 의연한 척 다녀오겠다고 대답하였다. 어머니도 내심 어린 아들을 혼자 보내는 것이 걱정스러웠는지 배가 뱃머리를 돌려 항구를 떠날 때까지 손을 흔들며 나를 배웅하셨다.

"어, 전혁림 씨 아들이네!"

나를 부르는 소리에 누군가 하고 돌아보니 충무김밥 아주머니였다. 통영에서 맛있기로 소문난 '뚱보할매김밥' 가게의 그 할머니다. 그 시절에는 배가 항구에 정착하면 아주머니들이 충무김밥을 가득 담은 나무 쟁반을 들고 타 배고픈 선객들에게 판매하고는 했다.

"니 혼자 아버지한테 가나?"

내 모습이 대견했는지 아주머니는 열 개에 100원 하는 충무김밥에 밥 한 덩어리를 더해, 붉게 염색한 종이에 싸서 2층 갑판 그늘에 놓아주었다. 알이 굵은 홍합과 살이 통통한 쭈꾸미를 매콤하게 무쳐내고, 새콤하게 익은 무김치를 나무꼬챙이에 번갈아 끼운 무침 반찬과 김이 모락모락 오르는 김밥의 담백한 맛. 난생 처음 혼자서 멀리 계신 아버지를

만나러 간다는 긴장 때문일까. 지금은 돌아가신 풍보할매김밥 할머니의 젊었던 모습과
그날의 충무김밥 맛이 아직도 혀끝에 남아 있는 듯 생생하다.

부산의 관문인 낙동강 하류를 지날 때면 부산을 찾아오는 사람들을 시험하듯 거친 파도로
배가 울렁인다. 뱃길이 익숙하지 않은 사람들은 모두 심한 배 멀미로 힘들어 했지만 나는
어릴 때부터 뱃길을 자주 다닌 덕에 괜찮았다. 혼자 갑판에 서서 저 멀리 부산항을 바라보며
구렛나루를 멋스럽게 기르고 빛나는 눈동자를 지닌 아버지의 모습을 떠올렸다. 이제
이렇게 혼자서도 올 수 있다고, 그럴 만큼 자랐다고 자랑하기로 마음먹었다.

항구에서 어린아이의 종종걸음으로 용두산 공원을 향해 15분쯤 걸어가면 공원 입구인
40계단이 나타나고, 다시 오른쪽 언덕길을 5분쯤 오르면 아버지 작업실이 멀리 보였다.
크게 아버지를 불러보았다.

"아부지!"

"어? 너거 옴마는!"

"혼자 왔십니더."

"진짜가? 인자 다 컸네! 집에는 별일 없나?"

아버지는 먼길을 찾아온 나를 반갑게 맞이해 주셨다.

부산 동광동에 있는 아버지의 작업실은 보통 상상하는 화가의 작업실과는 사뭇 달랐다.
여관 2층의 방 두 칸을 빌려서 한 곳은 작품을 그리는 작업실로, 또 한 곳은 침실로
사용했다. 발 디딜 곳 없이 빼곡히 쌓인 작은 캔버스, 둘레가 옅게 바랜 빨간 석유화로와
누런 양은 냄비, 간장병과 종지, 수저 한 벌, 이불 한 채 정도가 아버지의 세간이었다.

"그런데 방이 왜 이리 좁십니까?"

1년 새 훌쩍 자란 스스로는 생각지도 못하고 작년보다 작아 보이는 방 크기에 의아해 하는
내 머리를 쓰다듬으며 아버지는 덤덤하게 대답하셨다.

"걱정 마라. 니 잘 데는 있다. 점심은 묵었나?"

"예. 배에서 김밥 묵었는데, 김밥 아주머이가 한 개 더 줘서 잘 묵었습니다."

"그렇나. 잠깐만 여기 있거라. 나갔다 올게."

한참 시간이 흐른 후에야 아버지는 종이 깔때기에 담긴 쌀 반되를 들고와 뚝딱 밥상을
차리셨다. 맨날 보리밥만 먹다가 오랜만에 보는 하얀 쌀밥이었지만 반찬은 왜간장 한

종지. 나는 물끄러미 간장 종지를 바라보았다.

"오늘은 할 수 없다. 이리 묵거라."

아버지와 단 둘이서 보낸 부산에서의 1주일. 고단한 세간에 어린 아들을 옆에 재워야 했던 그 마음을 온전히 이해하지는 못했지만, 어머니와 함께 있을 때는 볼 수 없었던 아버지의 모습을 가까이에서 지켜볼 수 있었다. 아버지의 작품 활동을 옆에서 바라본 그때 처음으로 아버지를 아버지가 아닌 한 명의 예술가로 인지했던 것 같다. 열악한 상황에도 작품을 향한 열정만은 충만한 예술가의 삶에 한 단계 깊이 다가가는 시간이었다.

가래떡과 애리 누나

아버지의 작업실이 있는 여관 복도 끝 방에는 애리라는 예명의 예쁜 누나가 살고 있었다.
애리 누나와는 아버지의 작업실을 오가던 길에 우연히 마주쳤는데, 먼 통영에서 아버지를
만나러 온 내가 귀엽고 기특했는지 누나는 종종 나를 방으로 초대해 놀아 주고는 했다.
사적인 공간에는 그 사람의 삶이 그대로 반영되는 걸까. 알싸한 송진 냄새가 물씬 풍기고
작품으로 빼곡한 아버지의 작업실은 다른 것에는 시선을 돌리지 않고 그림에만 몰두하는
화가 그 자체였고, 신선한 꽃 향기로 가득한 애리 누나의 방은 예쁘고 청결한 누나의
인상 그대로였다.
나는 누나와 어울려 노는 걸 좋아했지만, 아버지는 우리가 친해지는 것을 염려하셨다.
누나는 항상 화장을 곱게 하고 예쁘게 차려 입고 있었는데, 지금 생각해 보면 동광동
인근에 즐비한 요정에서 일했던 것 같다. 어린 아들을 걱정하는 아버지의 속마음을 알 만큼
성숙하지 않았던 나는 부산에 올 때면 예쁜 누나와 만나는 게 마냥 기대되기만 했다.
애리 누나는 내가 놀러오면 부침개며 삶은 감자 같은 맛있는 간식거리를 챙겨 주었는데,
그 중에서도 가래떡이 유독 기억에 남는다. 당시 동광동 거리에는 주전부리를 파는
상인들이 많았다. 여관방 창문 너머로 돈을 넣은 바구니를 내리면 상인들이 바구니에
쌀이며 떡을 담아 주었는데, 아버지도 종종 바구니를 내려 쌀이나 반찬거리를 담아와 상을
차려 주시고는 했다. 오랜만에 애리 누나에게 놀러간 날, 누나가 감아 올린 바구니에는
새하얗고 통통한 가래떡 두 개가 담겨 있었다.

"오랜만에 너도 왔으니 누나가 맛있게 만들어 줄게."

누나는 프라이팬에 올려 노릇노릇하게 구운 가래떡을 한입 크기로 뚝 떼어내더니 꿀을
듬뿍 발라 내게 건네주었다. 가래떡을 받아들고 어떻게 해야 입에 꿀을 묻히지 않고 예쁘게
먹을지 한참을 고민하다가 아주 조금씩 조심스럽게 베어 먹었다.

"호호, 너 너무 귀엽다."

애리 누나는 매번 이런저런 간식을 만들어 주고 놀아 주며 나를 마치 친동생처럼 예뻐했다.
아버지의 작업실을 찾으면 그렇게 언제나 애리 누나를 만날 수 있었기에 헤어질 가능성은
조금도 생각하지 않았다. 하지만 1년 뒤 다시 작업실을 찾은 여름, 복도 끝 방에는
애리 누나는 없고 낯선 남자가 살고 있었다. 얼마 전 다른 곳으로 이사 갔다고 아버지가
알려주셨다. 생각지도 못한 상황에 섭섭함을 어찌하지 못하고 있는데, 마지막으로 누나와
한 번 더 만날 기회가 생겼다. 내가 부산에 올 시기를 짐작하고
애리 누나가 나를 찾아온 것이었다.

"분명 네가 와 있을 거라고 생각했어. 너도 내가 보고 싶었지? 내가 멀리 가게 되어 이제는
자주 못 올 것 같아 너 한번 보고 가려고 왔어."

누나는 나를 꼬옥 안아 주고는 동전이 가득한 예쁜 주머니를 선물로 주었다.

"언젠가 또 볼 날이 올 때까지 누나 잊어버리지 말고 건강하게 자라렴."

그날 이후 애리 누나의 예쁜 모습과 상냥한 마음씨가 그리워 아버지의 부산 작업실에 갈 때마다 누나를 기다렸지만, 소식조차 들을 수 없었다. 누나가 쥐어준 동전은 누나와 헤어져 서글픈 마음을 달래기 위해 사탕에 간식을 사 먹느라 펑펑 다 쓰고 말았다.

손바닥을 붓 삼아, 마루를 캔버스 삼아

토성고개, 원문고개, 서문고개, 미늘고개. 통영에는 유독 고개가 많다. 어릴 적 살던 집은
중앙시장으로 넘어가는 길목인 토성고개 언저리에 있었다. 큰집에서 분가해서 나올 때
큰아버지가 마련해 주신 집이었는데, 내가 여덟 살까지 그 집에서 살았다. 전통 기와집
형태에 푸른색 양철 지붕을 얹은 집으로, 보통 양철집이라고 하면 떠오르는 그런 집이었다.
큰 방은 가족들이 생활하고 작은 방은 아버지의 작업실로 사용했는데, 크고 작은 그림들로
꽉 차서 발 디딜 틈도 없는 그곳에서 도대체 아버지는 그림은 어찌 그리시고 또 잠은 어찌
주무시는지 늘 의문이었다. 나는 작업실에 항상 배어 있는 알싸한 기름 냄새에 이끌려
그 비좁은 방에 종종 들어가고는 했다. 송진에서 추출한 테레핀이라는 기름의 냄새인데,
유화 물감을 희석하는 데 사용하기 때문에 유화 작품을 많이 하는 아버지에게 꼭 필요한
재료였다. 익숙하지 않은 사람들에겐 테레핀 냄새가 불쾌할지 몰라도 나는 태어났을
때부터 그 냄새를 맡으며 성장했기 때문인지 오히려 냄새가 짙으면 짙을수록 친근함과
안식마저 느끼고는 했다. 테레핀 냄새가 물씬 풍겨 나오는 아버지의 작업실이 정말
좋았지만 어머니는 이불과 베개, 속옷까지 모든 세간살이에 물감과 냄새가 밴다고 항상
걱정이셨다.
그러던 어느 날, 어머니가 외출하시자 이때만을 기다렸다는 듯 아버지가 나를 부르셨다.
"영근아! 이리 와서 이것 좀 들어 봐라."
작업실에 있던 화구 상자를 마루에 내놓더니, 같이 그림을 그려 보자고 하셨다.

아버지에게서 붓을 건네 받아 어색하게 손에 쥐었다. 네모난 하얀 천을 눈앞에 두고 무엇을 그려야 할지 몰라 붓으로 선을 휙휙 그어 보다가, 붓이 거추장스러워 치워 버리고 손바닥에 색색의 물감을 잔뜩 묻혀 마구 칠했다. 하얀 천에 더는 그릴 곳이 없자 아버지 얼굴과 작업 중인 그림 위에도 칠해 버렸다. 아버지가 며칠 째 작업 중이던 작품은 순식간에 형체를 알아볼 수 없는 그림이 되고 말았다.

"이런! 다 버렸네. 아……."

아버지의 표정과 목소리에서 뭔가 잘못되었음을 느끼고 멈칫했다. 하지만 그것도 잠시, 아버지는 호통 대신 안심하라는 듯 내 머리를 어루만져 주셨다.

"괜찮다. 이렇게 된 거 그냥 니 하고 싶은 대로 마음껏 칠해 봐라."

웃음기 섞인 말에 긴장이 풀려 아버지의 얼굴을 물끄러미 바라보다가 내가 칠한 물감으로 염색된 아버지의 수염을 발견했다.

"아부지 수염이 빨갛네요! 하하하."

아버지와 한참을 서로 마주 보고 웃으며 손바닥을 붓 삼아, 마루를 캔버스 삼아 마음껏 칠했다. 마루와 회벽은 내 손자국으로 범벅된 정체를 알 수 없는 그림으로 가득했고, 집으로 돌아온 어머니의 놀라움과 경악은 이루 말할 수 없었다. 어머니의 표정으로 사태의 심각성을 짐작할 수 있었지만 아버지의 변명과 위엄으로 위기를 무사히 넘겼다.

그림이라고 부르기도 애매한 손바닥 그림을 그렸던 경험은 우리의 단란한 추억에 머무르지

않고 아버지와 내게 어떤 동기가 되었다. 아버지의 단칸방 작업실이 방을 넘어와 마루까지 그 영역을 확장했고, 나는 무엇인가를 마음대로 표현할 수 있을 때의 감흥과 물감의 매끄러운 촉감이 그림쟁이의 운명처럼 다가온 날이었다.

부산의 영도다리 초입 왼쪽에 있는 대한도자기
주식회사, 그 건물 한편에 아버지의 도자기
연구실이 있었다. 연구실 바닥과 층층의 선반이
수백 개의 초벌 도자기로 가득 찬 풍경은 언제
봐도 인상 깊었다. 아버지는 도자기 연구실을
운영하고 계셨는데, 대한도자기가 제공한 초벌
도자기에 아버지가 그림을 그리면 대한도자기에서
일본이나 해외에 판매하고, 판매 대금 대신 다시
초벌 도자기와 작품 활동을 위한 재료를 받는
형태였다. 도자기 연구실에 있는 기간 동안 아버지의
작품 활동이 얼마나 왕성했던지, 대한도자기에
넘긴 작품을 제외하고도 도자기 전시를 몇 번이나
성황리에 열 수 있을 정도로 좋은 작품이 많이
나왔다.

도자기는 아버지뿐만이 아니라 내게도 절대 빼놓을
수 없는 중요한 소재이다. 도자기의 매력에 빠지게
된 것은 청소년기의 경험이 큰 영향을 주었다.
1969년, 중학생이 되어 처음 맞은 여름 방학에
아버지의 도자기 연구실을 찾았다. 평평한 캔버스와
달리 곡선을 이루고 있어 결코 그리기 쉬워 보이지
않는 도자기에 거침없이 붓질을 하시는 모습을
물끄러미 바라보고 있으니 아버지가 내게 그림을
권하셨다.

"옛다. 니도 한번 그리 봐라."

동양화 붓 한 자루와 작은 접시 두 개를 받아 들고
붓에 안료를 묻혔다. 화가 아버지 앞에서 그림을
그리려니 여간 긴장 되는 것이 아니었다. 떨리는

마음을 애써 달래려고 노력했지만, 떨림은 손으로 전해졌다. 종이와는 다른 도자기의 익숙하지 않은 질감에 붓은 마음먹은 대로 움직이지 않았고, 방울져 떨어진 안료가 서로 스며들어 결국에는 형체를 구분할 수 없는 그림이 되어 버렸다. 선조차 제대로 긋지 못한 그림에 혼이 날 거라 생각하고 의기소침하여 아버지를 슬며시 쳐다보았다. 그런데 걱정이 무색하게 아버지는 호탕하게 웃으시며 그림을 칭찬하셨다.

"와! 폴락이네. 잭슨 폴락! 하하하, 니 폴락 그림 본 적 있나?"

"없는데요."

"하하, 그렇겠제. 미국 현대 화가인데 니 그림이랑 똑같은 그림을 그린다. 니는 의도하지 않았겠지만 내가 보니 상당히 재밌는 그림이다. 인제는 예술이 우연을 의도해서 활용하는 시대다. 꼭 형체를 구분할 수 없어도 좋은 그림이 될 수 있는 기라."

잭슨 폴락의 그림을 본 적 없었던 나는 아버지의 말을 전부 이해하지 못했고, 다만 이번에야말로 멋진 그림을 그려 보이겠다는 생각뿐이었다. 다시 접시를 들고 언젠가 조선소에서 보았던 목선의 골격을 야심차게 그려 보았지만, 그 그림 역시 안료가 뒤섞여 형체를 알아볼 수 없었다.

"하하. 잘 안 될 끼다. 안료도 적당히 묻혀야 하고, 붓질도 힘 있게 빠르게 해야 된다."

결국 마음에 드는 그림을 완성하지 못했다. 도자기에 그림을 그렸다는 새로운 감흥과 머릿속

이미지를 제대로 표현하지 못한 아쉬움, 유쾌했던
아버지의 모습이 한동안 기억 속을 맴돌았다.
7년이 흐르고 예술가의 길을 걷고자 마음 먹었을 때
잭슨 폴락의 그림을 처음 보았다. 이후 도자회화는
내게 빠질 수 없는 필수 요소가 되었다.

화삼리 풍경

아버지 그림 중에는 〈화삼리 풍경〉이라는 제목이 자주 등장한다. 통영에서 거제로
넘어가는 길의 끝자락을 화삼리라 부르는데, 언덕길을 넘어 내려가는 길을 따라
숲이 우거지고, 그 길 사이로 보이는 마을의 풍광이 작품의 구도로 안성맞춤이다.
그 인근에 아버지를 애지중지 길러주신 증조할머니의 묘소가 있어서 아버지는 이곳에 오면
외로움을 달래고 사색할 수 있다고 하셨다.
길가에 돋아난 가지런한 풀잎이 평온함을 안겨주는 풍경, 바람에 일렁이는 소나무 사이로
노을빛에 물든 화삼리는 아버지를 곧잘 따라다니던 내게도 이제는 추억의 공간으로
자리 잡았다.
나도 어느 땐가 아버지처럼 화삼리 풍경을 담채화로 그려서 그림 속에 담긴 내 마음을 보고
싶었다. 그렇게 나는 조금씩 아버지의 마음을, 삶을 닮아갔다.

1975년 초여름, 깔끔한 옷차림에 꼿꼿한 자태의 웬 멋진 중년 신사 한 명이 집으로 찾아왔다.

"전 선생님!"

"아니, 김 선생이 예까지 웬일이오!"

무척 반가운 손님이었는지 부리나케 밖으로 달려나가신 아버지는 손님과 두 손을 맞잡고 한참을 그 자리에 서 계셨다.

"지난달 통영에 왔을 때부터 선생님 소식을 수소문했지만 결국 선생님이 계신 곳을 못 찾았습니다. 이번에 문학 강연이 있어 통영에 왔다가 알게 된 젊은 친구에게 부탁했더니 선생님 댁을 알아봐 주어 이렇게 찾아왔습니다."

아버지와 손님은 어머니가 내온 홍차를 사이에 두고 거실에 앉아 그동안의 안부나 친구들 이야기를 나누며 추억에 잠기셨다. 시간 가는 줄 모르고 오순도순 이야기하다 보니 어느새 손님이 떠나야 할 시간이 되었다. 아버지는 손님에게 조금만 기다려 달라 하시더니 잠시 후 도자기 한 점을 가져오셨다.

"김 선생, 내가 아끼는 작품인데 오랜만에 만난 기념으로 드리오."

짙은 자주빛의 흑모란을 추상적으로 그린 접시로, 평소 벽장에 놓고 장식할 정도로 아버지 마음에 쏙 든 작품이었다. 아버지는 접시를 고운 보자기에 정성스레 싸서 손님에게 전하셨다.

"아이고, 이리 좋은 작품을 주십니까. 오래오래, 소중히 갖고 있겠습니다."

아끼는 작품을 선뜻 선물하는 아버지의 호의에

손님도 감동한 듯했다. 선물을 소중히 품에 안고
손님은 아쉬운 발걸음을 뗐다. 그를 배웅하시는
아버지의 옆모습에도 아쉬운 기색이 완연했다.
손님의 정체가 궁금했다.

"아버지, 저 분은 누구십니까?"
"시인인데 통영문화협회 시절에 거의 2년을 매일
보다시피 했다. 나하고 제일 친했던 사람인데
지금은 대구 어느 대학에 교수로 있다더라."
좋은 시를 많이 써서 지면으로 근황을 알았지만 직접
연락은 하지 않으셨다며, 손님이 떠난 골목을 한참
바라보셨다. 통영문화협회를 함께한 친구, 통영
출신의 시인 등 단편적인 단서가 하나둘 모이며
어느 순간 국어 교과서에서 읽었던 시 한 편이
떠올랐다. 흥분한 목소리로 여쭈었다.
"혹시 그 분 아니십니까? 〈부다페스트에서의 소녀의
죽음〉이라는 시를 쓴 김춘수 선생님 말입니다."
"아, 맞네. 그 양반 시다."
교과서에 수록된 시를 통해 간접적으로만 만나던
시인이 아버지의 친구로 찾아온 건 놀라운
경험이었다. 품위 있는 흑모란을 든 시인의 고고한
모습이 기억 속에 강렬하게 각인되었다.

몇 년 뒤 서울에서 열린 아버지의 전시회에 김춘수
선생님의 발문이 실렸는데, 그날 아버지와의 만남을
시로 옮겨 놓은 듯하여 여기에 소개한다.

전혁림 화백에게

　　　　시인 김춘수

전 화백
당신 얼굴에는
웃니만 하나 남고
당신 부인께서는
위벽이 하루하루 헐리고 있었지만
Cobalt blue,
이승의 더없이 살찐
여름 하늘이
당신네 지붕 위에 있었네.

아버지가 선물하신 흑모란 접시는 지금 김춘수
유품전시관에서 선생님의 중요 소장품으로
전시되고 있다.

통영의 르네상스를 꿈꾸는 통영문화협회

아버지는 부조리한 일을 지나치지 못하고 신사답지 않은 사람의 접근을 허락하지 않는 성품이셨다. 그래서 아무나 쉽게 다가가기 힘든 반면 한 번이라도 마음을 허락한 사람과는 진심으로 신뢰하고 배려하는 벗으로 교류하셨다. 그 중에서도 통영문화협회 활동을 통해 만난 문화예술인들은 아버지 평생의 벗이었다고 한다.

1945년 10월, 아버지는 문화운동가 정명윤, 시인 김춘수, 시인 유치환, 시조시인 김상옥, 극작가 박재성, 작곡가 윤이상, 작곡가 정윤주 등 통영에서 활동하고 있는 문화예술계 청년들과 함께 통영문화협회를 창립하셨다. 해방 후 문화운동을 통해 일제 강점기에 잃어버린 민족의 정체성과 자존감을 회복하고 통영의 문화예술을 부흥하고자 하는 의지를 가진 이들이 의기투합한 것이다. 유치환 선생님이 회장을, 가장 어린 김춘수 선생님이 총무를 맡으셨으며 야학을 통한 한글 강습과 연극 관람회, 미술 전시회 등을 개최하며 다양한 분야에서 활동하셨다. 세월이 흘러 서울로, 부산으로 제각기 흩어졌지만, 그 몇 년은 아버지에게 무엇과도 바꿀 수 없는 뜨거운 시간이었다. 그 중에서도 유치환, 윤이상 선생님과는 같은 학교의 선생님으로 근무하시면서 더욱 친분이 깊어지셨다.

김춘수 선생님과는 세월이 더할수록 자주 만나며 안부를 챙기셨는데 서로의 예술 세계를 인정하고 격려하는 모습이 같은 길을 걷고자 하는 내게는 멋있고 존경스럽게 비쳤다. 그 모습을 옆에서 지켜보며 언젠가 나도 서로의 예술을 깊게 이해하고 공감할 수 있는 친구들을 만나고 싶다고 생각했다.

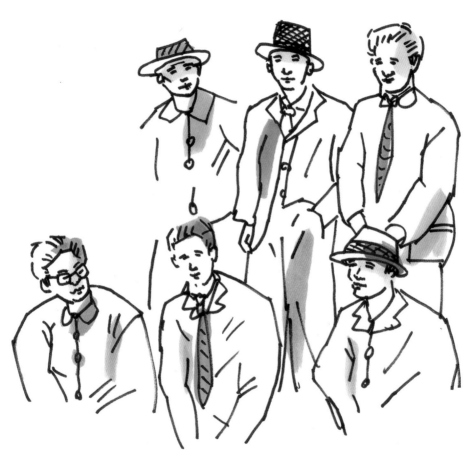

통영문화협회(왼쪽 위부터 시계 방향)
시인 배종혁, 시인 김춘수, 작곡가 윤이상
문화운동가 정명윤, 화가 전혁림, 시인 유치환

1995년 아버지의 팔순을 맞아 화가 권옥연, 화가 박고석, 화가 정상화, 평론가 석도륜, 김춘수, 정윤주 선생님 등 아버지와 청춘을 함께하셨고 여전히 뜻을 같이하시는 인생의 벗들을 집으로 초대하였다. 젊은 시절의 추억부터 서로 불편했던 기억들까지 밤새 이야기꽃이 피었고, 다음 날 아침 서호시장에서 시원한 복국을 대접하여 배웅할 때까지 추억 이야기는 끝날 줄 몰랐다.

아버지가 친구들과 함께했던 빛나는 청춘의 장면을 담은 사진 한 장이 있다. 사진 속 이들은 일제 강점기의 민족 문화 말살 정책과 6·25 전쟁을 거친 불모의 땅에서 빛나는 꽃을 피워내며 한국 문화예술계의 거장들이 되었다. 그들과 아버지의 교류를 지척에서 바라보며 진정한 친구란, 예술가란 무엇인지를 생각하고 배울 수 있었다.

행복한 화가

1979년의 겨울은 유난히 추웠다. 65세의 아버지는 예술의 다양성보다 학벌과 파벌 중심으로 흘러가는 화단에 실망하여 통영에서 홀로 묵묵히 작품 활동을 해나가셨다. 아버지는 기존의 기법, 사물의 형상에 얽매이지 않기 위해 탐구자의 시선으로 끊임없이 사물의 본질을 연구하셨고 그것을 표현해내기 위해 스스로를 갈고 닦으셨다. 유행의 흐름을 따르는 것이 아니라 소신을 지키며 저만의 예술의 길을 나아가기 위해 화단을 멀리한 아버지셨다. 하지만 그런 뚝심 있는 화가도 이렇게 추운 날이면 고독한 마음이 더욱 시려오는 법이다. 아버지의 시린 마음을 녹여드릴 따스한 군불이 간절했다.

그러던 어느 날 예고도 없이 반가운 손님이 찾아왔다. 서울 유명 화랑의 대표였다.

"어? 당신이 웬일이오?"

오래전부터 잘 알고 지낸 사이였는지 아버지의 눈빛에 반가움이 역력했다.

"선생님 오랜만에 뵙습니다. 다름 아니라 요즘 선생님 작품이 서울에서 굉장한 인기입니다. 선생님을 얼른 뵙고 싶은 마음에 연락도 없이 이리 찾아왔습니다."

예상하지 못한 방문에 아버지는 반신반의하시는 눈치였다.

"그래요? 나는 전혀 모르고 있었소."

"선생님 부산에 계실 때의 작품들은 이미 서울로 다 팔려가서 더는 찾을 수가 없어서 댁으로 직접 찾아왔지요."

"그리 인기가 좋소?"

"예. 그런데 갈 길이 멀어 우선 필요한 작품 주문만 하고 올라가겠습니다. 통영이 멀기는 정말 멀군요. 하하."

갑작스러운 인기에 대한 의문을 풀 새도 없이 손님은 노란 보자기 꾸러미와 봉투 한 장을 건넸다.

"작품 주문서와 대금입니다. 약소하지만 그래도 여기까지 찾아뵌 걸 감안하시고

잘 부탁드립니다."

다시 바쁘게 떠날 채비를 하는 손님을 아버지가 급히 붙잡으셨다.

"알겠소만 어찌 갑자기 그리 인기가 생겼단 말이오?"

"모르셨습니까? 〈계간미술〉에서 평론가들이 선생님의 작품이 그 누구보다도 뛰어나다고 재평가를 했습니다. 백남준, 오지호 선생 등 여러 분들이 거론되었던데요?"

"그런 기사가 났소? 촌에 있으니 화단이 우찌 돌아가는지 전혀 몰랐소."

"그런데 선생님이 이미 돌아가셨다고 소문이 자자한 게 아닙니까. 서울에 있는 동향 출신의 화가에게 물어보니 아마 살아 있기는 할 텐데 작품도 별로인 사람을 뭐 하러 찾느냐는 반응을 보이기에 부산을 거쳐 수소문해서 겨우 찾아왔습니다. 하하."

"뭐라! 그기 누꼬!"

웃음꽃을 피우시다가 크게 노하여 언성을 높이시는 아버지를 만류하며 손님은 너털 웃음을 지었다.

"그런 건 생각하지 마시고 작품에만 집중하시면 됩니다. 앞으로 좋은 작품 많이 해주십시오. 작품 다 되시면 서울 구경도 하실 겸 올라 오시고요. 그럼 저는 이만 가보겠습니다."

손님은 집에 온지 채 20분도 안 되어 자리를 떠났다.

손님이 떠난 뒤 노란 보자기를 풀어보니 겹겹이 쌓인 지폐 몇 뭉치가 들어 있었다. 두 분의 놀란 눈빛에 이내 반짝이는 희망이 스며드는 것이 보였다. 아버지의 예술 세계가 재평가 되었다는 말이 이제야 현실로 다가온 모양이었다. 아버지는 먼지 쌓인 작은 캔버스들을 손으로 툭툭 털며 "그래! 죽으라는 법은 없는 기라. 여보 다시 열심히 해 보리다. 그나저나 어떤 놈이 나를 별 볼 일 없는 작가라 했단 말이고?" 하고 다시 속을 끓이셨다.

"아이구, 고만 하이소. 그깟 소리 안 들었다 생각하고, 적어 놓은 거 보니까 작품 수가 꽤

되던데 불쾌한 생각을 안 해야 좋은 작품이 나올 거 아니오."

이후 아버지는 마음을 다잡고 두문불출하며 꼬박 한 달을 작품에만 매달린 끝에 수십 점의 소품들을 완성하셨다. 작품을 단단히 포장하며 서울에 다녀올 채비를 하는 아버지의 모습에서 마치 등에서 날개가 돋아 당장이라도 하늘로 날아오를 것 같은 강한 활력을 느꼈다.

"여보, 내일 오랜만에 서울 가오. 권옥연이랑 석도륜도 한 번 보고 와야지. 그 양반들이 이번 평론에 많이 힘쓴 거 같네. 올 때 뭘 하나 사 오모 좋겠소?"

"필요한 거 없습니다. 그저 몸 성히 잘 다녀만 오이소."

다음 날, 작품의 무게가 결코 가볍지 않았을 텐데 아버지는 가벼운 발걸음으로 서울로 향하셨다. 어머니는 앞으로 걸려올 연락을 대비하여 전화국에 전화 신청을 하고 왔다며 거실에 앉아 평온한 미소를 지으셨다. 며칠 후 아버지는 그 어느 때보다 행복한 표정으로 서울에서 돌아오셨다. 그날 이후 평소에 고독을 달래기 위해 다니던 산책도 잊으신 채 끊임없이 작품 활동에 열정을 태우시는 모습을 아버지 돌아가시는 날까지 볼 수 있었다.

어머니의 오색찬란 돔찜

어느 날 새벽 일찍 시장에 나선 어머니가 크고 싱싱한 돔 한 마리를 사오셨다. 재평가
이후 날로 치솟는 인기에 아버지는 밤을 새며 끊임없이 작업을 하셔야만 했다. 예술혼을
불태우며 열성적으로 작품을 쏟아내는 아버지의 모습이 존경스러운 한편 건강을 해칠까
염려하신 어머니는 요리 실력을 발휘해 맛있는 돔찜을 대접하겠다고 하셨다.
음식이라곤 전혀 할 줄 모르는 어린 나이에 시집오신 어머니는 통영 전통 요리를 연구하고
재현하는 시누이에게 요리를 배우셨다. 고된 시집살이와 나날이 방문하는 손님들을
맞이하며 아침부터 밤까지 수 차례 상을 차려내셨으니, 고생과 비례하여 어머니의 손맛은
더욱 깊어졌다. 음식 솜씨가 얼마나 뛰어난지, 아버지를 방문한 친구들의 감탄이 자자했다.
심지어 요리를 가르친 시누이보다 솜씨가 더 낫다는 평이었다.
돔찜은 아버지와 내가 무척 좋아하는 음식이지만 만드는 데 여간 손이 많이 가는 게
아니라서 자주 먹기 힘들었다. 돔의 배를 가르고 두부와 다진 쇠고기, 시금치, 미나리,
콩나물 등으로 소를 만들어 배 속에 넣고 쪄내고, 그 위에 다시 지단과 색색의 나물로
장식을 하기 때문에 시간은 물론 만드는 사람의 정성이 듬뿍 들어가는 음식이다. 완성한
돔찜은 돔 특유의 신선한 냄새와 미나리 냄새 그리고 어머니 비법 간장으로 졸인 짙은
단내를 향기롭게 풍기며 입맛을 돋우었다.
"당신 요리 솜씨는 대한민국에서 최고요. 허허, 진짜 맛있네. 고맙소."
돔찜을 한입 크게 먹으며 아버지는 어머니에게 최고의 찬사를 보내셨다.
"옛날 생각하모 돔찜은 꿈도 못 꾸게 했을 텐데 요새 작품 하느라 고생하시는 거 보고
마음을 썼십니다. 많이 드시고 힘 내이소."
어머니가 돌아가신 후에는 돔찜을 먹어본 기억이 없다. 그것은 내 삶이, 내 예술이 아직
아버지의 그림자만큼도 못 쫓아갔기 때문이라고 그렇게 위로해 본다.

분야를 막론하고 한국 근현대를 아우르는
예술가들을 동시대에 배출한 통영을 사람들은 흔히
예술의 고장, 예향이라고 부른다. 그럼에도 그들의
역사를 생생하게 느껴볼 수 있는 곳이 없어 늘
안타까운 마음이었다. 화가 아버지와 더불어 예술가
친구들의 삶을 바라보며 성장한 까닭일까. 언제인지
기억도 나지 않는 어린 시절부터 작은 규모의
미술관이라도 마련하여 통영의 현재, 미래의 문화와
예술을 기록하고 체험할 수 있는 공간을 만들고
싶다는 막연한 꿈을 갖고 있었다.
아버지 87세, 그리고 내가 45세 되던 해의 겨울.
드디어 그 꿈을 이루고자 다짐했다.
"미술관? 좋지만 우찌 운영할 끼고? 우리나라는
아직 개인 사설 미술관이 드문데다 지원도 없는 걸로
아는데 우찌 운영할 건지 계획이 있나?"
아버지의 염려와 달리 나의 대답은 간단했다.
"한번 해 보입시다. 지어 놓으면 어찌 됐든 운영은
해나가지 않겠습니까. 그러다 문을 닫더래도
그것은 한국이 갖고 있는 문화예술의 한계가 반영된
것이니, 저 개인만의 실패라고 말할 수 없는 것
아니겠습니까?"
정답인지 아닌지 알 수 없지만 오래도록 머릿속에
그려온 그림을 이야기하자 아버지는 진지하게
들어주셨다.
"그래. 니 알아서 해라. 단, 어렵다고 중단하지는
마라."
아버지가 내 뜻을 받아주시리라는 것은 믿어 의심치

않았다. 아버지는 자식의 뜻을 존중하며 심지어
잘못을 했을 때도 나무라지 않고 신뢰해 주는
분이셨기 때문이다.

그렇게 아버지의 허락이 떨어지고, 이윽고 미술관을
지을 준비를 착착 해나갔다. 30대 초 프랑스에
잠깐 있을 때 니스의 마을 중턱에 자리 잡은 마르크
샤갈의 미술관에 간 적이 있다. 세계적인 거장의
미술관임에도 규모는 작았고 단순하지만 매우
인상적인 정갈함을 지닌 곳이라 여러 번 찾으며 그
풍경을 찬찬히 머릿속에 각인했다. 미술관을 짓기로
마음먹은 순간 바로 샤갈미술관이 떠올랐다. 굳이
다른 모델을 고민할 필요가 없었다.

2003년 2월 1일, 우리가 살고 있던 집을 헐고 그
자리에 터를 닦았다. 가장 단순한 형태의 골격에
전시실은 최대한 넓게 하고 외부를 미로처럼
구성하여 외관의 단조로움을 극복하고자 했다.
아버지의 그림을 넣어 구워 낸 타일 7500장을
미술관 외벽에 장식하고 나니, 아버지의 평가가
궁금했다.

아버지는 건물의 기초를 닦는 날 택시에서 내리다가
넘어져 팔에 깁스를 감은 채 3개월을 거동을
못하셨다. 그런 까닭에 미술관이 들어서는 과정을
아예 처음부터 보실 수 없었고, 나는 구순을
바라보는 아버지의 건강이 염려되어 하루라도
빨리 미술관을 완성해야 한다는 긴장과 압박에
휩싸였다. 새벽 6시부터 밤 9시까지, 하루도 쉬지
않고 땀과 흙으로 뒤범벅 되며 강행군을 한 끝에

미술관 공사는 무사히 마무리되었다.

당신의 이름을 딴 미술관을 바라보는 아버지의
감회는 남달랐을 것이다.

"아니! 벌써 다 됐나? 야아, 정말 대단하다.
저 타일은 우찌 구웠노!"

감탄을 연발하며 다친 것도 잊으신 채 3층까지
가보자며 재촉하시는 아버지의 모습에 뿌듯함과
지난 고생의 기억이 함께 휘몰아쳤다.

"꿈을 꾸는 것 같다! 내 아들이지만 니 대단하다!"

새벽 어스름에 눈을 뜨고 깜깜한 밤의 장막 속에
잠들며 보낸 그해 겨울은 내 일생 가장 뜨거운
겨울로 남았다. 그리고 아버지는 남은 여생을
전시실과 연결된 작업실을 오가며 더 왕성하게 작품
활동에 매진하셨다.

용화사 산책

집에서 마을 길을 따라 15분쯤 오르면 우거진 숲과 정겨운 흙길이 펼쳐진다. 그 길 끝에
용화사라는 고찰의 정문과 누각이 보이고, 누각의 기둥 사이에 아주 오래된 목어가
매달려 있다.
아버지는 한국 고유의 전통 건축물에서 영감을 많이 얻으셨는데 종종 용화사를 관찰하러
가는 길에 나를 데리고 가셨다. 숲 사이로 불어오는 청량한 바람과 지저귀는 새소리,
사람들의 발길에 무뎌진 돌들, 비 온 뒤 작은 물웅덩이에 비치는 또 다른 하늘과 구름……..
화가의 오감을 자극하던 그 풍경들, 정겨웠던 그 길이 아쉽게도 지금은 시멘트 덮인
찻길이 되어 버렸다.

가족은 나의 힘

스물일곱이 되던 해의 어느 날 아버지가 지나가는 말투로 "결혼할 사람은 없나?" 하고
덤덤하게 물으셨다.

"아직 생각이 없습니다."

"그래. 네 삶이니 네 뜻대로 해라."

아버지는 자신의 생각을 강요하지 않고 내 의견을 존중해 주는 분이셨다. 아버지는 뜻대로
하라며 아무 일도 없었던 것처럼 행동하셨지만, 어쩐지 요즘 들어 힘이 없어 보였다. 일흔을
넘은 나이에도 만개한 꽃처럼 왕성한 작품 활동을 펼치고 있는 현역 작가의 눈에서 왜
갑자기 빛이 사라진 걸까? 하나뿐인 아들의 결혼과 손주를 바라는 간절한 마음이 눈빛에
투영되고 있는 게 아닐까 생각했다. 그때 만나고 있던 아가씨의 나이가 스물하나였는데,
2년을 더 기다려 스물셋이 되었을 때 결혼했다.

일흔셋의 아버지에게 첫 손자를 안겨 드렸고, 2년 터울로 둘째가 태어났다. 얼마나
좋으셨는지 아버지는 그림을 그리다 말고 물감 묻은 작업복 차림 그대로 두 손자를
번갈아 등에 업고 온 동네를 돌아다니며 손주를 자랑하셨다. 10년이 넘도록 입은 아버지의
작업복은 천의 재질을 알 수 없을 정도로 물감 범벅이라 행색이 썩 좋지 않았는데,
그 차림에 꽃과 나비를 수놓은 깨끗한 포대기로 말끔한 아이를 업고 다녔으니 수상해 보일
법도 했다. 어느 날은 먼 동네까지 산책을 나갔다가 누군가 이상한 할배가 아이를 업고
있다고 신고를 해서 출동한 경찰에게 검문을 받으신 적도 있다.

전시회 일정으로 서울이나 다른 지역에 다녀올 때면 아버지의 여행 가방에서는 레고, 곰인형, 장난감 권총, 과자 같은 손자들 선물만 끝없이 나왔다. 첫 손자가 네 살쯤 되었을 때는 레고가 아이들 방 가득히 산을 이룰 정도가 되었다.

아마도 당신이 힘들었던 젊은 시절 자식에게 표현하지 못한 사랑을 손주를 통해 더불어 보여 주셨던 것이리라. 손주를 향한 열렬한 사랑이 아흔을 넘어서도 청년 못지않은 왕성한 활동을 할 수 있었던 열정의 원천이 되었음을 가히 짐작할 수 있었다.

10년 넘게 머무른 풍화리에서 당신의 이름을 딴 미술관으로 작업실을 옮긴 때가 아버지 구순을 바라보는 해였다. 원래 오래된 친구들 외에는 곁에 사람을 두지 않는 아버지도 구순이 다가오니 쓸쓸함을 느끼시는 듯했다. 통영에는 비슷한 연배의 친구가 없어 그동안 멀리 있는 친구들과 전화로 근황을 주고 받으며 적적함을 달래셨는데 그마저도 많은 분들이 타계하면서 힘들어졌다. 타계 소식이 들려올 때마다 오랜 벗을 잃고 괴로워하시는 모습이 역력했다.

나날이 기운이 빠지는 아버지의 모습을 보다 못한 아내는 지극정성으로 아버지를 모셨다. 아내는 매일 새벽 서호시장에서 제철 생선과 싱싱한 과일을 사왔고, 어머니에게 배운 음식 실력을 마음껏 발휘하여 하루 네 번 정성껏 상을 차렸다. 아버지가 떡이 먹고 싶다는 기색을 내비치시면 당장 김이 모락모락 나는 떡을 쪄내어 아버지의 건강과 기력 회복을 위해 최선을 다했다.

휴일이 되면 장성한 손자들이 아버지의 어깨와 손목을 30분씩 주물러 드렸다. 청년의 왕성한 기운이 아버지에게 전달되기를 바란 까닭이다.

"나는 너거들 보기만 해도 너무 좋다."

아이들은 수시로 들락거리며 아버지의 적적함을 채워 드리기 위해 계속해서 노력했다. 그래서인지 아버지는 아흔여섯의 연세로 타계하시는 날까지 건강을 유지하며 대작들을 완성하셨고, 세 번의 대형 전시회를 열었다. 2010년 5월 점심 식사 후 오침 속에 주무시듯 영면하신 것은 아내와 아이들의 정성이 빛을 발한 덕분이리라.

예술가의 아내, 마지막 가는 길

항상 정정했던 어머니가 8개월이 넘도록 병석에 누우셨다. 젊은 시절에 한 온갖 마음고생이
이제와 병으로 나타난 것이었을까. 평생을 예술가의 아내로 살아야 했던 어머니의 삶은
참으로 지난했다.

1940년대 한국은 조선의 전통 문화와 일제 강점기에 유입된 신문화의 충돌로 많은
국민들이 정서의 혼란을 겪은 시대였다. 그런 시대에 조선 여인인 어머니와 서양화라는
신문화에 도취된 아버지가 부부의 연을 맺게 되었다.

아들만 셋 있는 집의 금지옥엽 막내딸로 태어나신 어머니는 통영문화협회에서 활동한
큰오빠, 문화운동가 정명윤의 소개로 아버지에게 시집오셨다. 부잣집에 인물도 좋으니
시집가라는 말에 열아홉 어린 나이에 열세 살 연상의 아버지에게 시집을 왔더니, 아버지는
무역을 하는 형님 집에서 같이 살고 있는데다가 하루 종일 그림 그린다고 방에서 꼼짝도
안 하는 사람이었다.

그뿐이랴. 도저히 이해와 아량으로 넘기기 힘든 아버지의 특이하고도 불 같은 성정에
어머니는 신혼 생활을 눈물로 지새우셨다. 미술 선생님으로 근무하면 여유롭고 안정된
생활을 할 수 있었음에도 발령받고 한 달을 채우지 못하고 돌아오기를 수 차례, 아버지는
힘들어 하는 어머니는 안중에도 없는 듯 도무지 알 수 없는 그림을 그려 놓고 친구들을
데려와서는 밤새 작품을 논하고, 예술과 시, 그리고 음악 이야기로 세월을 보내셨다.

특히 유치환, 윤이상, 김춘수 그리고 정명윤 선생님이 자주 찾아오셨는데, 그들이

방문하는 날이면 어머니는 부엌에서 밤새 막걸리와 안주를 해 나르셔야 했다. 어머니는
묵묵히 아버지를 내조하고 시집살이를 하셨지만, 세월이 흐를수록 큰집의 살림을 도맡아
하고 네 명의 시누이와 여섯 조카들을 혼자서 뒷바라지하는 건 결코 쉽지 않았다.
결국 분가를 하였지만 그때부터 고생은 더 심해졌다.
현실을 돌아보지 못하는 남편에 대한 불편한 마음과 생활고를 어디 하소연 할 곳도 없어
속으로만 앓다가 화병도 생겼더랬다. 하지만 그렇다고 어머니가 평생 아버지를 이해하지
못하신 것은 아니다. 처음에는 이해할 수 없었던 남편의 예술가로서의 삶을 세월이 흐르며
마음 깊이 존중하게 되었다고 하셨다. 그랬기에 어머니는 항상 기품 있고 훤칠한 자태로
집안을 이끌며 아이들을 반듯하게 키워내실 수 있었다. 젊은 시절의 고생을 보상받는
듯 이제야 행복한 노년을 보내시는가 했는데 갑자기 앙상한 모습으로 병석에 누워 계신
어머니의 모습이 매일 나의 가슴을 후벼 팠다.

어머니의 병환을 전해 듣고 많은 사람들이 병문안을 왔다. 언제나 여장부처럼 당당했던
어머니였기에 금방 털고 일어날 거라며 모두들 기운을 불어넣으려 애쓰는 마음이 감사했다.
찾아온 손님 중에는 시인 유치환 선생님의 큰 따님도 있었다. 아버지가 중학교 선생님으로
재직하실 때의 제자이자 어머니와는 절친한 친구였다.
손님들이 다녀간 이후 어머니가 조금이나마 기력을 회복하신 듯해서 얼른 쾌유할 수 있도록

최선을 다했지만, 4개월 후 봄이 저무는 계절에 어머니는 깊게 잠긴 눈시울 사이로 흘러내린 작은 눈물 방울로 당신의 마음을 전하시고 그렇게 홀연히 떠나셨다.

93세의 남편을 두고 어머니는 80세에 그렇게 세월을 뒤로 하셨다. 아버지는 지난 세월 어머니에 대한 회한으로 슬픔을 참지 못하고 사흘째 아무 것도 드시지를 못했다. 보다 못한 아내가 아버지가 좋아하시는 감자 샌드위치와 연유와 커피를 넣어 끓인 우유를 차려 들고 들어갔다.

"아버님, 그래도 이것 좀 드셔야 됩니다. 좋아하시는 걸로만 만들었어요."

계속해서 간곡하게 권하는 며느리의 얼굴을 한 번, 먹음직스러운 샌드위치를 한 번, 그리고 허공을 또 한 번 바라보시던 아버지.

"하아…… 그래, 인생이라는 것은 이런 것이겠지. 나도 곧 갈테니 기다리시오."

아버지는 그렇게 다시 하염없이 허공을 바라보셨다.

아버지의 옆모습

낡은 사진첩에서 아버지의 사진을 찾아냈다. 아마도 마흔 중반을 넘겼을 때 찍은
것인 듯하다. 오른손을 머리에 괸 채 골똘히 사색에 잠겨 있는데, 자세히 살펴보니
사색보다는 깊은 고민에 빠져있는 것도 같다. 침침한 실내의 공기와 유리창 너머로
창백한 빛이 중년 화가의 어깨에 절묘하게 내려앉으며 짙은 공허가 맴돈다. 카메라를
든 사람의 시선은 아랑곳없는 아버지의 모습. 방안을 가득 채운 빛바랜 흑백사진과
낡은 작업복이 예술가의 고단한 생을 이야기하는 듯하다.

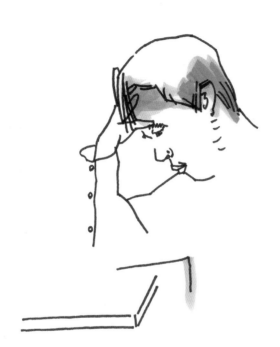

푸른색을 사랑한 화가

어느 날 유품을 정리하다가 사진 한 장을 발견했다. 푸른 물감으로 흠뻑 물든 붓을 잡고
있는 아버지의 투박한 손을 촬영한 사진이었다. 기억을 더듬어 보니 아버지의 손등이나
손톱은 항상 푸른 물감으로 물들어 있었다. 물감을 씻어내고 그 위에 새로운 푸른 물감을
덧칠하고, 또 씻어내고. 새 물감이 물드는 과정을 반복하며 아버지의 손에 새겨진 푸른
흔적은 마치 아름다운 문양과도 같았다.
한번은 아버지께 여쭤보았다.
"푸른색이 좋습니까?"
"글쎄. 푸른색으로 칠하모 마음이 편해지네. 니는 보기에 안 좋나?"
"아부지 좋으시면 저도 다 좋습니다."
통영 바다와 항구를 쉴 새 없이 그리시는 아버지의 뒷모습을 바라보고 있노라면, 아버지의
손이, 붓을 쥔 그 손이 마치 캔버스 바다 속에 풍덩 빠진 것 같았다.

화가는 쉽게 말하자면 그림을 그리는 사람이지만, 다양한 분야를 탐구하며 그 분야의
가치와 의미를 이해하기 위해 노력하는 자세를 가질 때 비로소 평면 너머에 존재하는
세계와 그 세계의 진실을 볼 수 있는 눈을 가질 수 있고, 현재와 미래에 빛나는 작품을
완성할 수 있다는 것이 나의 예술 담론이다. 그리고 그것은 아버지의 평생을 통해 배운
가르침이기도 하다.

새벽 4시가 되면 어김없이 들려오는 아버지의 헛기침과 캔버스에 나이프를 빗는 소리에 잠이 깨고는 했다. 〈예술신조〉와 〈아트 인 아메리카Art in America〉 등 현대미술의 흐름을 담은 미술 잡지와 조선시대 민화집을 탐독하고 작품 제작에 몰두하는 것이 아버지의 하루였다. 한국의 1세대 서양화가로서 진정한 우리의 미술을 찾아야 한다는 의무감과 민족의 미의식을 시대를 뛰어넘어 어떻게 담아낼 수 있을지 연구하기 위해 아버지는 계속해서 새로운 것을 탐구하고 그림을 그리셨다. 눈빛은 언제나 새로운 예술 세계를 발견하기 위한 열정으로 충만했다. 아버지는 뭉툭한 손길로 어느 날은 남포藍袍 빛色으로 또 어느 날은 남주의藍紬衣 빛漆으로, 적람積藍의 빛光으로 그 열정을 그려 내셨다. 그래서 그림도, 그것을 그리시는 아버지의 손도 온통 푸른색투성이었다.

아버지, 오늘도 통영 바다는 당신께서 특히 좋아하셨던 남포 빛으로 봄볕을 가득히 머금고 넘실댑니다.

* 남포藍袍 - 쪽빛을 물들인 무명
　남주의藍紬衣 - 쪽빛을 물들인 비단
　적람積藍 - 쪽빛의 도자기

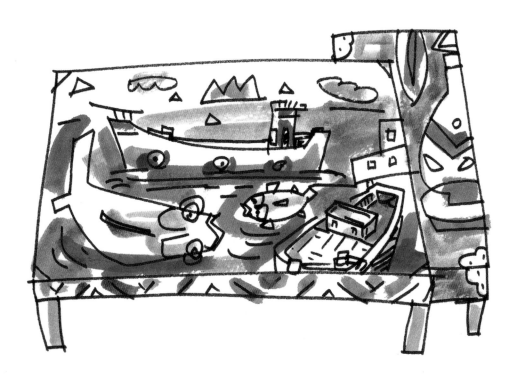

한결같은 화가의 인생

혁림의 예술

숱한 군중 속에 섞여 있어도 차라리 무한히 외롭듯이 혼자 아무리 고독하여도 쬐끔도 슬프잖듯이
혁림은 그렇게 자기의 예술에 정진하고 있음을 나는 압니다. 예술에 대하여 정면으로 대결하려는
이러한 태도야말로 어느덧 세월이 지나감에 따라 낡고 잊혀지기 쉬운 그러한 작품은 남기지 않을
것이며 해바라기가 아무리 강장하기로 아기자기한 봄날 무법하게 무엇이나 성장하는 계절에는
피지 않고 따로이 필 날을 가지듯이 그렇게 그의 예술이 빛날 날이 반드시 있을 것을 그가 나와
동향인이어서 독단함이 아니라 이 소품들을 통하여 우리는 능히 수긍할 수 있을 것입니다.

청마생 靑馬生

1951년 6 · 25 전쟁의 불화가 우리나라를 휩쓸었던 그때, 부산의 밀다원이라고 하는
다방에서 아버지의 첫 개인전을 열었다. 전쟁을 피해 부산으로 피란한 예술인들은
밀다원으로 삼삼오오 모여들었고, 그곳에서 서로 예술을 교류하고 작품 활동을 했다.
이곳을 배경으로 하거나 이곳에서 탄생한 작품이 그렇게 많다고 하니 예술인들에게 어떤
영감을 주는 곳이었음은 확실하다. 그런 곳에서 열리기에 더 특별한 아버지의 첫 개인전을
축하하며 청마 유치환 선생님이 발문을 보내주셨다. 이때 발문에서 묘사한 아버지의
모습은 이후 60년이 지나도록 한결같아서, 일찍이 아버지의 본질을 정확하게 파악하신
유치환 선생님의 통찰력에 감탄만 나온다.

아버지 산소 가는 길

아버지와 어머니의 산소는 작은 산골에 자리 잡은 내 작업실 옆으로 20미터도 채 가지 않아 나오는 언덕에 있다. 생전에 좋아하셨던 매화와 백일홍이 울타리처럼 자리하고 있어서, 꽃이 필 때면 가끔 깊은 밤에도 산소 앞에 앉아 꽃 향기로 두 분을 회상하고는 한다. 나도 이제 나이가 들어 두 분의 마음을 알아가고 있는 것일까. 백일홍 향기가 은은하게 번지는 밤이다.

2

화가 전영근의 미술관 그림 산책

평생을 통영에서 나고 자란 아버지에게 통영 아침
바다의 활기와 생명력은 삶의 희망이자 영감의
원천이었습니다. 아버지가 남기신 작품 중에서 통영의
전혁림미술관에 소장된 작품들을 중심으로 화가
전혁림의 못다한 예술 이야기를 나누려 합니다.
화가로 성장한 아들의 눈에 비친 화가 전혁림의
작품입니다.

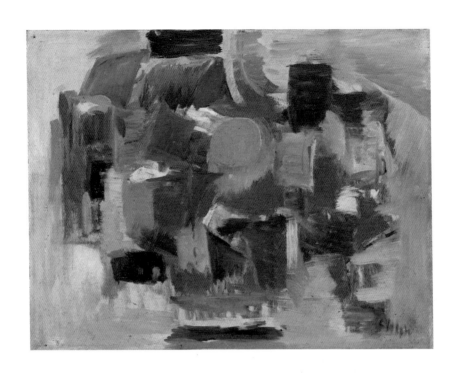

아침 _ 53cm×45.5cm, 1950년, 캔버스, 유채

이른 아침 통영 앞바다에 나가면 물고기를 잡으러 나온 작은 돛배를 많이 볼 수
있었습니다. 이 작품은 바다 위에 얽히고설킨 돛배들, 그리고 돛과 돛 사이로 아침
해가 들어와 붉게 물든 바다를 그리고 있습니다. 아버지에게 통영 아침 바다의
활기와 생명력은 삶의 희망이었으리라 생각합니다.
아버지의 초기 작품을 살펴보면 이러한 순수 추상 작품이 많은데, 〈아침〉은
전혁림미술관에서 소장한 작품 중에서도 화가 전혁림의 1950년대 예술 세계를
대표합니다.

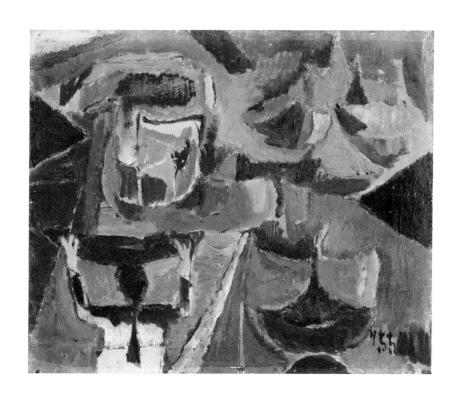

푸른 노을 _ 45cm×38.5cm, 1953년, 캔버스, 유채

아버지의 초기 예술관, 순수 추상의 특성이 잘 드러난 작품입니다. 1950년대에는
전쟁의 영향으로 토지가 많이 파괴되었는데 그런 상황에서도 희망을 잃지 않으려는
사람들의 굳은 의지를 청색으로 구현하셨습니다. 길가에 즐비한 새들이 원뿔
형태로 빙글빙글 돌고 있고, 아낙이 새참을 이고 저 멀리 쟁기 끄는 남편에게 가고
있습니다. 논일을 하는 것이 삶의 원천이었던 시절, 논과 밭을 간다는 것은 있는 힘을
다해 살아가려는 사람들의 희망을 대변하는 것입니다. 아버지는 고된 삶 속에서도
사람들이 희망을 잃지 않기를 바라는 소망을 이 작품에 담아내셨습니다.

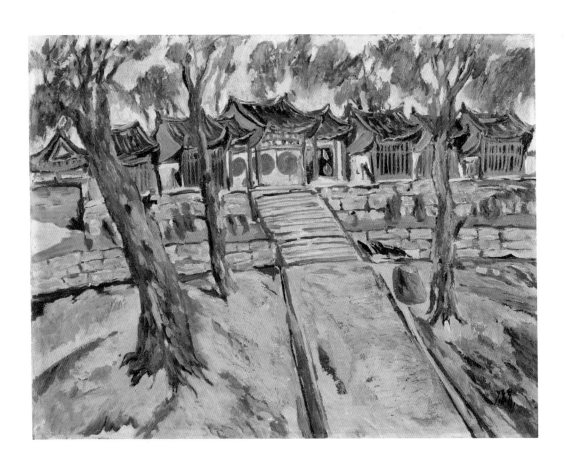

충렬사 _ 53cm×45.5cm, 1953년, 캔버스, 유채

아버지는 세병관이나 충렬사, 용화사처럼 바로 가까이에서 볼 수
있는 전통 건축물과 그 주변 환경을 중요하게 생각하셔서 그림의
소재로 삼으셨습니다. 특히 통영의 대표 사적 충렬사를 그린 이
작품은 전통 건물들의 형태를 통해서 전혁림 화백의 구상 표현력을
보여 주었다는 점에서 중요한 의미가 있습니다.
이 그림에는 옛 충렬사의 모습이 고스란히 남아 있어서, 2~3백 년
된 동백나무가 신성한 기운을 품고 있던 옛 풍경을 확인할 수
있습니다. 동백나무는 통영을 상징하는 나무입니다. 지금은 충렬사
앞 동백나무가 사라지고 시멘트 도로가 된 것이 안타깝기만 합니다.
이 작품은 20년 전 그림을 거래하는 화상이, 좋은 작품은
전혁림미술관에서 갖고 있어야 하지 않겠냐며 다시 가져와서
소장하게 된 작품입니다. 훗날 그 화상이 이 작품을 되판 것을
후회했지만 이미 늦었으니 어쩌겠습니까?

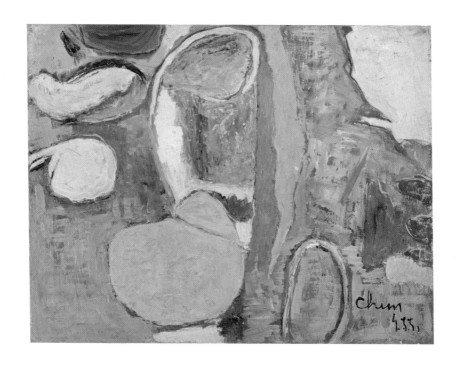

한려수도(영상풍경) _ 53cm×45.5cm, 1962년, 캔버스, 유채

아버지의 머릿속 한려수도의 영상을 그림으로 표현한 것입니다. 드넓은 한려수도
바다와 산처럼 솟은 섬, 바다에 비친 하늘만을 캔버스에 담았습니다. 〈아침〉이라는
작품의 바다에서 보다 넓고 광활한 한려수도의 바다로 이미지가 확장되고 있습니다.

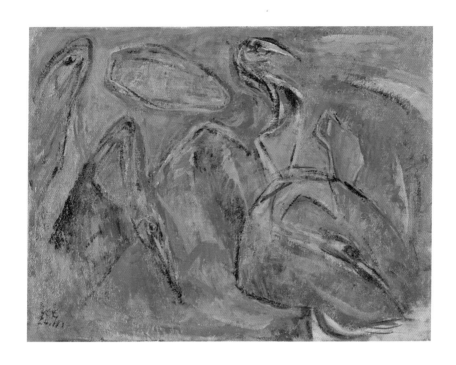

군조 _ 40cm×30cm, 1963년, 캔버스, 유채

아버지 작품에는 학이 많이 등장합니다. 아버지는 전통 민화에서 영감을 많이
받으셨는데, 민화에 등장하는 학을 참 좋아하셨습니다. 학은 새들 중에서 가장
성스러운 동물이자, 품위 있고 고결한 선비를 뜻합니다. 예술가의 고고한 정신을
표현하기에는 제격이었죠.

〈군조〉는 논에서 춤추는 학의 모습에 감명을 받아 그린 작품입니다. 아버지의
젊은 시절에는 통영에서 고성으로 가는 길목이 전부 논과 밭이라 학이 참 많았다고
합니다. 고성 가는 길에 본 학의 아름다운 날갯짓과 춤추는 장면을 청색의 바탕에
윤곽만으로 표현한 겁니다.

전혁림미술관에서 소장하고 있는 초기 작품 대부분은 일찍이 다른 곳으로 팔렸다가
다시 미술관으로 돌아왔습니다. 그래서 보관 상태가 아쉬운 작품이 많습니다.
〈군조〉는 좋은 재료를 사용해서 그나마 색 보존이 잘 되었지만, 예전에 비해 색이
많이 바랜 점이 아쉽습니다.

꽃단지 _ 11cm×10cm, 1965년, 도자기
주병 _ 18cm×12cm×22cm, 1965년, 도자기

젊은 시절 아버지께서는 부산의 도자기 연구실에서 활발한 작품 활동을
하셨습니다. 당시 작품을 사서 소장했던 사람들이 나중에 이 주병과
꽃단지를 가져와, 전혁림미술관에서 소장하게 되었습니다.
캔버스와는 달리 삼차원의 면에 붓으로 처음부터 끝까지 균일하게
그린다는 것은 결코 쉽지 않습니다. 자그마한 단지에 세밀한 문양을
그리신 것을 보며 정말 감탄했습니다. 예술적 영감만 타고나신
것이 아니라 그걸 뒷받침하는 손의 기능까지 타고난 예술인이라고
생각했지요.
도자기는 초기부터 중기까지 작업하셨습니다. 젊은 시절 도자기
작품을 하셨던 감각이 생생하게 남아 있어서 1980년대에도 두 번이나
큰 작품을 완성하실 수 있었습니다. 그때는 집 2층에 도자기를 구울
수 있는 석유 가마를 따로 마련해 두었습니다. 가마가 무거워서 집이
기울어지는 바람에 없애고 말았지만 거기서 도자기와 부조 등 300여
점의 작품을 만들었습니다. 당시에 도자기에 사용하는 색으로는
코발트블루, 철사라고 부르는 검정색, 빨간색인 진사가 있는데, 이
진사가 참 색을 내기 어려웠습니다. 색을 잘 내기 위해서는 꼬박 이틀을
가마에 불을 올려 데워야 했는데 빨리 보고 싶은 마음에 아버지께서는
밤잠을 그리도 설치셨습니다. 2층에 올라가서 보고, 올라가서 또
보고, 색이 어떻게 나왔는지 또 보셨습니다. 가마는 첫 불이 좋아야
다음 작품도 잘 나옵니다. 다행히 첫 불이 좋아서 작품이 잘 나오자
기뻐하시며 "색깔이 잘 나왔다. 니도 와서 봐라" 하며 보여 주시던
모습이 기억에 선합니다. 도자기 외에도 조각과 부조 등 여러 실험을
하셨는데, 아직 다양한 예술을 받아들일 문화가 형성되지 않은 사회
분위기 탓에 아버지의 좋은 작품들은 제대로 평가를 받지 못했습니다.
도자기만을 가지고 전시를 해도 수천여 점이 될 만큼 많은 작품을
하셨습니다. 그만큼 예술에 대한 열정과 성공해야 한다는 절실한
갈망이 있었죠. 그림은 오랫동안 숙고를 하며 해나가는 작업이기
때문에 그런 갈망이 정제되어 있다면 도자기는 한 순간에 나오는
작품이라서 수시로 그러한 갈망이 터져나오는 것을 느꼈습니다.

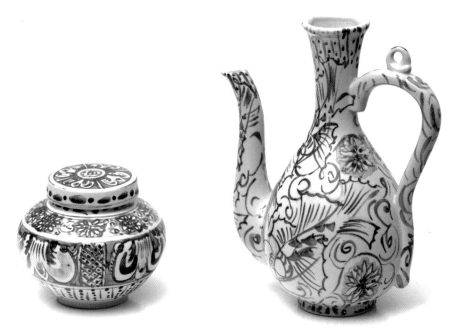

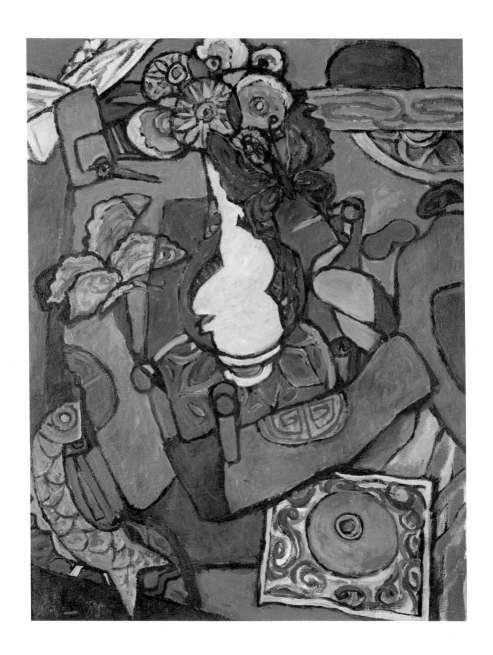

민화적 정물 _ 71cm×91cm, 1983년, 캔버스, 유채

아버지는 1980년대 초부터 1990년대 말까지
동양화의 추상성과 구상 요소를 담은 정물을 많이
그리셨습니다. 이 그림은 1980년대 정물 작품
중에서도 대표작이라고 볼 수 있는데, 민화를 현대에
맞춰 재해석하는 과정에서 탄생하였습니다.
우리 전통 민화에서 볼 수 있는 사물들을 서양화의
발상과 기법을 차용하여 표현하신 겁니다. 보통
동양화가 선을 섬세하고 날렵하게, 율동적으로
표현한다면, 이 작품은 선을 투박하게 그리되 색으로
변화를 주어 형태를 표현했습니다. 그리고 동양화
붓으로 마무리를 하여 동양화 특유의 부드러운 느낌을
주었습니다.

정물 _ 53cm×45.5cm, 1985년, 캔버스, 유채

통영 전통 소반 위에 물고기 모양의 자물쇠와 석류,
백자가 있고 나무 기러기 두 마리와 떡살을 조화롭게
배치한 정물입니다. 평범한 일상생활 속 기물들을
예술 작품으로 승화한 거죠.
보통 추상화라고 하면 서양 추상화를 떠올리지만,
아버지는 동양화의 추상성을 더 좋아하셨습니다.
동양화에는 생각 이상으로 추상 요소가 많습니다.
산을 그려도 외형을 그리는 것이 아니라 산이 품고
있는 동양의 정신 세계나 사상을 담아야 하기
때문입니다. 그러한 동양의 추상성을 추구하며
아버지는 백자를 그릴 때도 이 백자가 어떤 사람에
의해서 어떤 형태로 만들어진 것인지 생각하셨고,
떡살은 왜 이런 모양으로 만들었는지 연구하며 사물에
내재된 이야기와 깊이를 탐구하셨습니다. 그림을
그리는 행위에는 무언가를 연구하고 탐구하는 자세가
항상 포함되어 있습니다. 그랬기에 마지막엔 후기
작품과 같은 완성도 높은 작품이 나올 수 있었습니다.

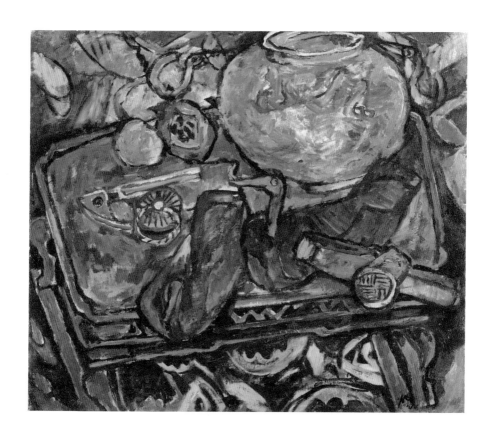

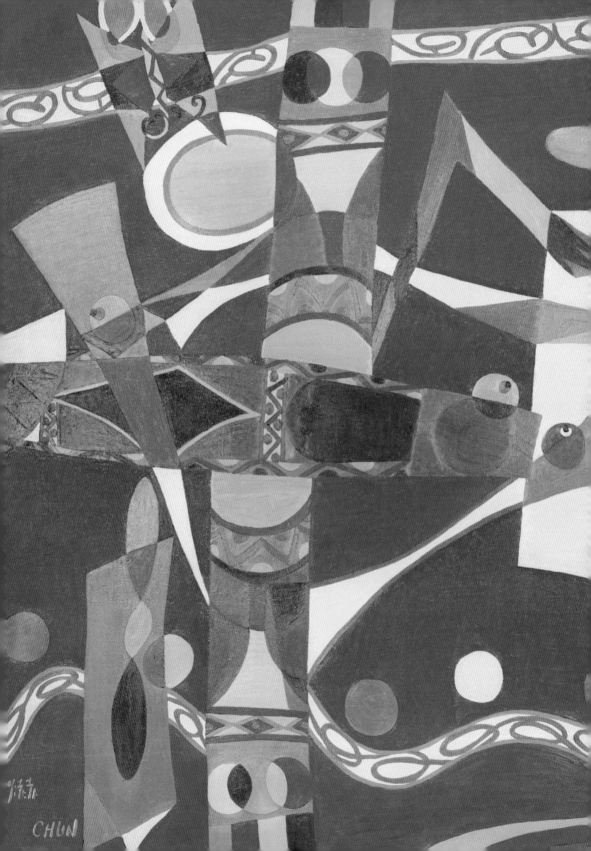

기둥과 목어 1 _ 181.8cm×227.3cm, 1993년, 캔버스, 유채

통영에는 조선시대에 지은 세병관이라는 큰 목조 건물이 있습니다.
일제 강점기에 세병관을 보통학교로 사용했는데, 아버지는 그곳에
다니며 유년 시절을 보내셨습니다. 지금은 세병관을 국보로 지정하여
제대로 관리하고 있지만, 그 시절에는 담장도 없어서 아이들이
자유롭게 드나들며 놀았습니다.

이 작품은 아버지 어린 시절 세병관 기둥 사이로 본 통영의 바다와
목어, 그리고 평소에 즐겨 그리시던 나비와 학을 단순한 형태로
정형화하여 하나의 면으로 표현한 색면추상 작품입니다. 추상적인
구상을 표현하던 아버지의 작품 세계가 후기의 모더니즘으로 변하기
직전의 과도기 작품으로, 면이 가지고 있는 입체감이 사라지고 사물의
원형만을 원색으로 단순하고 과감하게 살렸습니다.

아버지의 유년 시절의 기억과 영감은 작품에 큰 영향을 미쳤습니다.
그 기억이 당신의 예술 자양분이 되어서 점점 나이가 들어감에
따라 새롭게 인식하고 해석하고, 또 새롭게 인식하고 해석하는
과정을 반복한 것입니다. 감수성이 예민한 어린 시절에 가졌던 꿈과
희망을 실현하고자 하는 마음이 이후에 화가는 그림으로, 음악가는
멜로디로, 작가는 글로 나옵니다. 모티프는 같아도 나이가 들고
시대가 흐르면서 다르게 인식하고 해석하는 것이 바로 예술가의
세계인 것이죠. 어릴 때의 경험, 청년 시절, 꿈 많던 시대의 환경이
평생 예술가에게 영향을 미칩니다.

그렇기에 예술가의 작품에는 시대의 요소가 반영됩니다. 사회
분위기가 침체된 시대의 예술가와, 문화의 발달로 활발하게 역동하는
시대의 예술가는 전혀 다른 생각을 갖고 있습니다. 작품을 제대로
평가 받은 저 시대의 아버지 작품을 보면 희망의 요소가 많이 들어가
있습니다. 어린 시절, 청년 시절에는 암울한 시기도 있었지만 그
경험들이 이러한 작품이 나오는 기반이 되었다고 늘 말씀하셨습니다.

기둥과 목어 2

181.8cm×227.3cm, 1993년, 캔버스, 유채

〈기둥과 목어1〉과 같은 모티프인데도 해석을 달리
하여 표현한 작품입니다. 화면에 안정감을 주기 위해
중심의 기둥을 직선으로 배치하고 있습니다. 해와
달이 한 화면에 같이 들어가고 뾰족한 산의 그림자가
바다에 비치는 이미지, 그리고 바다와 산, 노을을
단순한 면의 형태로 구성하였습니다.
아버지의 작품들을 살펴보면 중기 말부터 대작이
대부분을 차지하고 있습니다. 사실 물자가 귀한
옛날에는 좋은 서양화 재료를 구해서 그림을 그리기가
어려웠습니다. 아버지는 젊었을 때부터 큰 작품을
하고 싶으셨지만 뒤늦게야 우리나라에 큰 캔버스가
들어오면서 마침내 대작을 하시게 된 겁니다. 그래서
후기 작품에 대작이 많이 나옵니다.

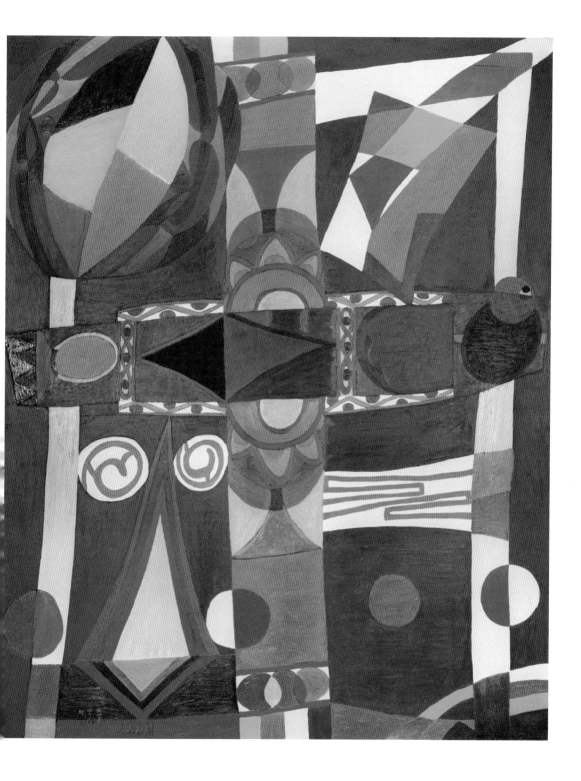

등잔 _ 130.3cm×97cm, 1997년, 캔버스, 유채

등잔의 동그란 받침이 사라지고 주변에 '복福'이 서로
어긋나게 자리 잡은 보자기가 펼쳐져 있습니다.
등잔과 보자기가 있는 실내 풍경을 색과 면으로만
표현한 실험적인 작품으로 궁극적으로는 실내 풍경
저 멀리 바다가 배경이 되고 있습니다. 코발트블루를
주로 활용하던 전성기에 나온 작품입니다.

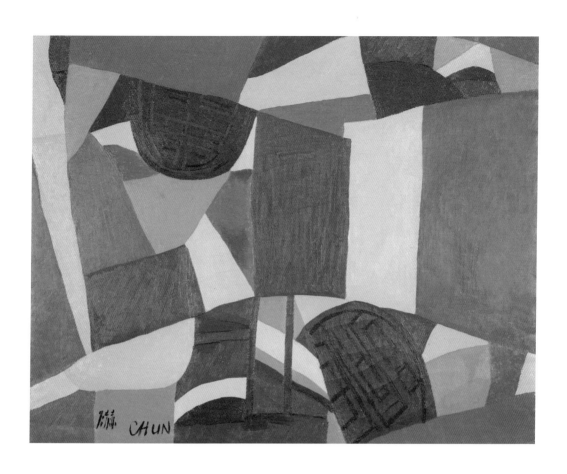

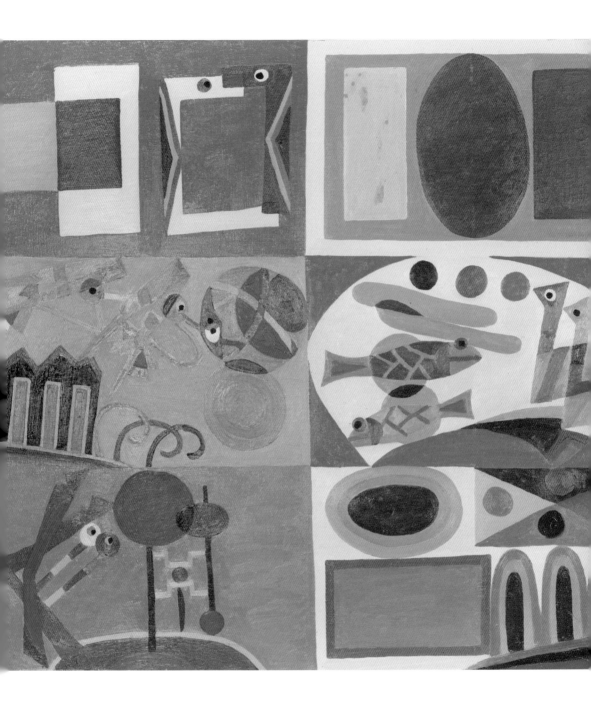

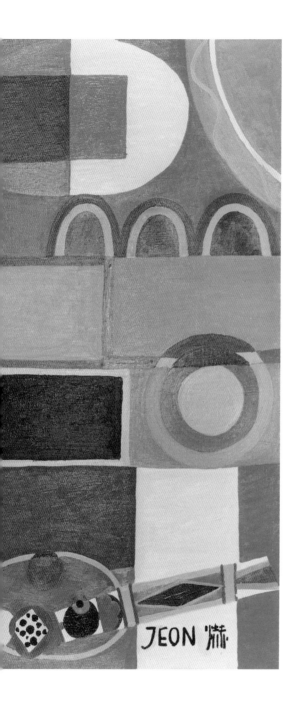

민화적 풍물도
227.3cm×162.1cm, 2008년, 캔버스, 유채

전통 민화에는 바위와 물결, 산과 같은
자연물이 많이 등장합니다. 이 작품은
전혁림 화백만의 화풍으로 소화한
민화인데, 평소 즐겨 그리던 사물을 아홉
개의 화면에 각기 다르게 표현하고,
그 아홉 개의 화면을 곧 하나의 작품으로
묘사하고 있습니다. 자주 그리시던 목어와
석류는 물론 바위도 등장합니다.
전통 십장생을 보면 바위를 둥글게 또는
뾰족하게 표현하고 형태만이 아니라
바위의 심줄까지도 구현해 냅니다.
조선의 예술은 외형을 구성하는 본질이
무엇인가를 찾아서 그림으로 표현하는데,
아버지는 민화의 법칙을 따라서 그
사물의 본질과 특성을 선과 색, 면으로
표현하려고 하셨습니다.
우리 전통 보자기에서 찾아볼 수 있는
분할 구도와 전통 부채 속에 담긴
이야기를 그려 넣었습니다. 민화에서
볼 수 있는 풍물을 단순하게 표현했기에
〈민화적 풍물도〉라고 합니다.

민화적 풍물도

181.8cm×227.3cm, 2008년, 캔버스, 유채

이 작품 역시 〈민화적 풍물도〉인데 이전 작품보다
좀더 면을 추상적으로 분할하였습니다. 이전 작품이
안정적이었다면, 이 작품은 면면은 어긋나지만
그림 전체가 조화롭습니다. 전통 문에서 볼 수 있는
태극무늬가 들어가고, 오그라져 타원이 된 접시에
석류와 학이 담겨 있습니다. 족자는 원래 안쪽 면에
그림이 있지만, 내부의 문양을 바깥으로 끌어내어
족자라는 느낌을 강조하였으며, 바다와 물결
문양은 빗살무늬 토기가 연상됩니다. 같은 민화적
풍물도지만 더 자유분방하게 면을 분할하고 당시
추구한 물상들을 한 화면에 구상한 작품입니다.

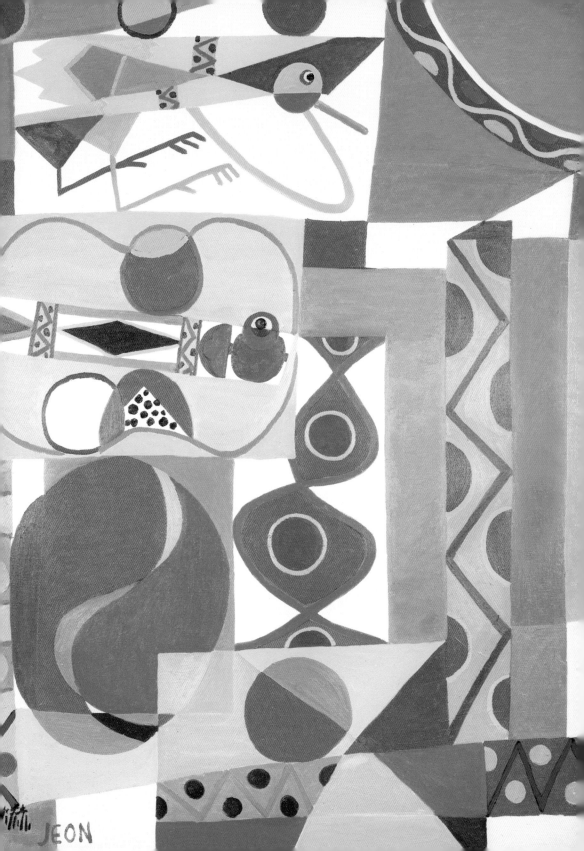

석 판 화

석판화는 공정이 까다롭고 특유의 재료와 시스템을 구비해야 하기 때문에 보통 작업을
할 기회가 많지 않습니다. 지금부터 소개할 석판화는 모두 아버지 말년의 작품으로,
한국화랑협회의 제안으로 유네스코 도서 박람회 시판화 전시를 위해서 제작한
석판화들입니다. 김춘수 선생님의 시에 맞춰 그린 작품들을 저와 화랑협회가 협업하여
총 스무 점의 석판화를 찍어냈습니다.
이전에는 목판화, 고무판화만 해 보았는데, 이 일을 계기로 처음 석판화를 경험했습니다.
원본과 비교하며 각 문양의 색깔이 맞물리는 부분을 정밀하게 찍어야 하기 때문에
눈썰미와 정확한 기술이 필요한 작업이라 정말 고생을 많이 했습니다.
보통 판화에는 다양한 종이를 사용하지만, 예술의 근원이 전통 민화에 있는 아버지의
작품은 한지가 가장 어울리겠다는 판단에 한지에 석판화를 찍어냈습니다. 사실 한지
한 장은 매우 얇습니다. 석판을 찍을 때 종이가 잉크를 흡수해야 하는데 얇은 한지는
잉크가 뒷면으로 배어 나오기 때문에 원하는 색깔이 나오지 않습니다. 고심한 끝에
한지 여섯 장을 배접하여 두껍게 만들어 판화를 찍어냈습니다. 그렇게 많은 사람들의
노력으로 석판화 전시 작품이 완성되었습니다.

운하교 _ 30cm×41cm, 2005년, 석판화

아버지는 평소 좋아하신 통영의 풍경들을 작품에 많이
담아내셨습니다. 수채화, 유채화부터 데생과 소품까지
운하교(충무교)를 그리신 작품이 많이 있는데, 산과 바다,
집과 배뿐이던 통영에 운하교를 지으며 생긴 새로운 풍경을
관찰하고 그리기를 좋아하셨습니다. 그 작품들 중에
대표작이라고 할 수 있는 1987년 수채화 작품을 석판화로
제작한 작품입니다. 이 운하교는 해양과학대에서
남망산 쪽을 바라보며 그린 것입니다.

충무항 _ 30cm×41cm, 2005년, 석판화

지금의 통영항을 옛날에는 충무항이라고 불렀습니다.
1983년에 그린 〈충무항〉이라는 유화 작품을 2006년에
다시 석판화로 표현했습니다. 남망산에 올라서
바라본 강구안과 항남동 풍경, 그리고 저 멀리 보이는
미륵산을 한 화면에 압축해서 소박하게 표현한
작품입니다.

꽃과 나비 _ 41cm×30cm, 2005년, 석판화

국화와 어우러진 나비들을 그린 작품으로, 아버지의 유화에는 이러한 패턴이 잘
나오지 않습니다. 오로지 석판화를 위해 새로이 구상하셨습니다. 하지만 그렇다고
평소의 작품관과 동떨어진 것은 아닙니다. 꽃과 나비를 표현하면서도 결국 그 속에는
아버지가 즐겨 그리시던 달과 태양, 구름이 한데 조화를 이룹니다.

봄 _ 41cm×30cm, 2005년, 석판화

모 신문에서 한때 '아침의 시와 그림을 싣는 시화'라는 코너가 있었습니다. 어느 날 어떤 분으로부터 시화에 소개할 〈봄〉이라는 시를 썼는데 그림을 하나 그려 줄 수 없겠냐고 연락이 왔습니다. 그 일을 계기로 봄의 소식을 제일 먼저 알려주는 개나리와 꽃을 향해 날아오는 나비와 같은 봄에 대한 여러 이미지를 떠올리며 그린 수채화 작품입니다. 소년의 감성을 담아 순수하고도 봄의 생명력이 물씬 풍기는 그 작품이 좋았던 저의 적극적인 추천으로 석판화로 제작하게 되었습니다.

문자도 _ 75cm×55cm, 2005년, 석판화

'수복강녕壽福康寧'이라는 문자의 부분 부분을 선과 면으로 그려 내신 순수 추상
작품입니다. 건강과 복을 바라는 의미를 지닌 수복강녕은 일상생활 속 장롱이나
이불의 문양으로 자주 사용하는 문자입니다. 여기에 산과 달, 태양 같은 자연이
함께 어우러져 있습니다.
예술은 결국 다 자연에서 태어났습니다. 자연 또는 자연에서 나온 사물을 인간이
활용하고 저만의 관점으로 새롭게 해석하는 것이 예술로 탄생하는 것이지요. 그렇게
완성한 문자도입니다. 석판화 작업 때 같이 제작했지만 전시는 하지 않고 소장용으로
가지고 있던 미공개 작품입니다.

문자 추상 _ 30cm×41cm, 2005년, 석판화

기쁠 '희囍'라는 문자로 그리신 추상화입니다. 글자 속에 새의 머리라든지 바위의
한 부분이나 물결의 모양이 숨어 있고 배경에는 바다와 푸른 하늘이 펼쳐집니다.
기쁨이라는 글자의 의미 그대로 글자 속에 좋아하는 문양들을 넣어서 완성한,
아버지의 기쁨을 대변하는 작품입니다.

사원으로부터 _ 41cm×30cm, 2005년, 석판화

절에 가면 특유의 건축 형태와 격자 사이에 그림이 그려진 벽면, 색색의 단청을 볼
수 있습니다. 절의 형태에 아버지가 즐겨 그리시던 요소들이 한 부분으로 들어가며
조화를 이루고 있습니다. 달 사이에 두루미 두 마리가 몸을 겹치고 있고 '복'과
당초무늬가 있습니다. 신앙의 의미보다 건물 자체가 지니고 있는 아름다운 요소들을
평소에 즐겨 쓰던 문양들과 함께 배치하였습니다.

하늘 _ 41cm×30cm, 2005년, 석판화

두 마리의 목어가 원을 그리고 두루미들이 하늘을 유영하는 모습입니다. 자유롭게
날아다니는 목어와 두루미가 아버지일 수도 있고, 아니면 아버지는 두루미, 목어는
아버지가 추구하는 이상향의 미술 형상일 수도 있습니다. 아마 당신도 그렇게
훨훨 날아가고 싶은 마음이셨을지도 모르겠습니다.

등잔이 있는 정물 _ 30cm×41cm, 2005년, 석판화

옛날 양반집 규수들의 방을 보면 예쁜 등잔이 있고
수 놓은 나비와 나무 기러기 같은 아기자기한
소품으로 꾸며져 있었습니다. 규방 풍경을 연상하며
등잔과 그 주변 풍경을 그리셨습니다. 접시 위에는
석류가 놓여 있고 예쁜 구름과 목어, 그리고 두루미가
있습니다.
예술가들은 누구나 자신만의 주제를 가지고
있습니다. 아버지는 전통 문화와 전통 문양 그리고
그 속에 있는 생명체들을 재구성하고 재해석하는
작품을 하셨습니다. 이 작품을 보면 목어는 생명력을
가진 예쁜 물고기 두 마리로 변했고, 나비는 수나비와
암나비로, 구름도 짝을 이루며 암수가 있고, 규방의
실내 풍경과 바깥 자연의 풍경이 조화를 이루고
있습니다.

살풀이 _75cm×55cm, 2005년, 석판화

우리 전통 춤에는 승무, 처용무, 태평무 등 여러
종류가 있습니다. 그 중 살풀이는 영혼을 달래거나
악운을 풀어내는 춤입니다. 이 작품은 전체 이미지와
흐름이 마치 화려한 옷을 입고 춤추는 살풀이를
연상시킵니다. 목어와 북, 수젓집과 함께 산과 구름,
물결이 조화롭습니다.
물고기 하나를 그려도 누가 그렸는가에 따라
그림이 달라집니다. 화가의 경험과 취향이 반영되기
때문입니다. 아버지는 목어를 볼 때마다 선조들의
실력과 미적 감각에 감탄하셨습니다. 무언가를 알리는
기능을 하는 북과 집안의 안녕과 복을 기원하는
문양을 수놓은 수젓집 등 선조들의 생활 속 예술을
차용하여 작품에 녹여냈습니다. 작품 속 물상에는
제각각의 문양이 있고, 그 문양 속에 또 문양이 들어가
서로 조화를 이루고 있습니다. 한 마디로 정리하자면
이 작품은 작가의 예술적 살풀이가 아닐까요?

꽃과 나비 _ 31cm×38cm, 2006년, 도자기, 수채
달밤 _ 31cm×38cm, 2006년, 도자기, 수채

아버지는 젊은 시절 수채화 작업을 많이 하셨지만 유화에 심취하면서 수채화의
비중이 점점 줄어들었습니다. 〈꽃과 나비〉는 말년에 유화 작업을 하는 틈틈이 그리신
수채화로, 국화가 피는 계절을 꽃과 나비, 십장생과 태양, 구름으로 표현하셨습니다.
자유롭게 해탈한 듯한 느낌 때문에 좋아하는 작품입니다.
수채화로 작업한 원본 그림은 따로 있고, 그 그림을 인쇄한 전사지를 타일에 붙여
제가 직접 구웠습니다. 전사지를 도자기에 붙여서 800℃에 구우면 유약과 안료가

접착하면서 직접 그려서 구워 내는 것과 같은 효과가 나옵니다.

그렇게 제작한 또다른 작품으로 〈달밤〉이 있습니다. 보는 순간 딱 달밤의 운치를 느낄 수 있습니다. 달빛 속에 매화의 실루엣이 드러나고 전통 문양들이 하나의 흐름으로 배치된 작품입니다.

〈달밤〉은 〈꽃과 나비〉와 같은 시기의 작품으로, 완성된 수채화 작품 중 좋은 것만 선별하여 타일로 만들었습니다.

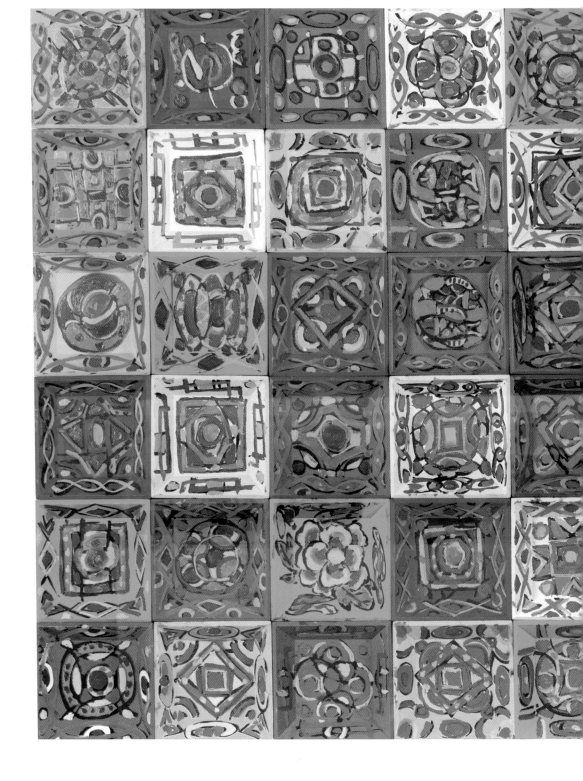

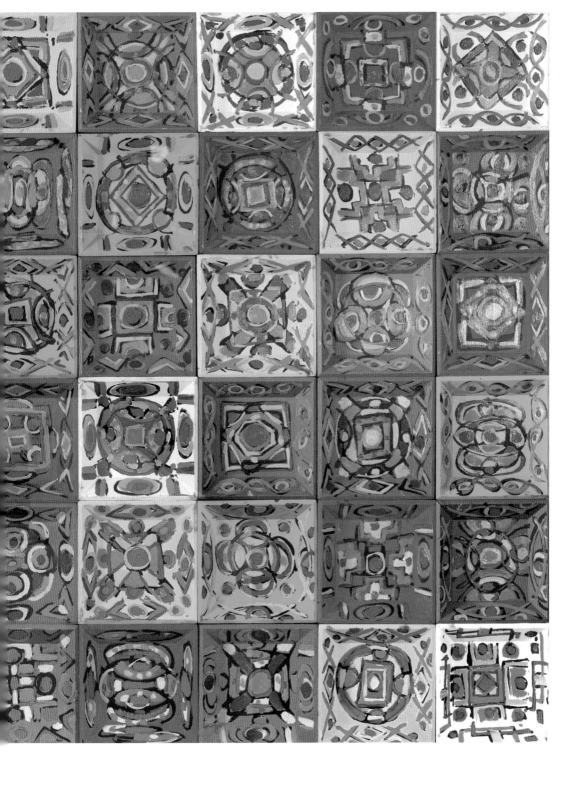

새 만다라 _ 200cm×120cm, 2007년, 모반, 유채

티베트나 네팔에서 종교적인 삶을 우주에 빗대어
원으로 그린 것을 '만다라'라고 합니다. 이 작품은
60개의 모반이 모여서 하나의 작품, 만다라를
구성하고 있습니다. 둥근 원 속에 삼라만상의
이야기를 담고 있지요.
아버지의 만다라는 사실 종교적인 의미보다는
만다라의 구성과 시각적 요소들을 차용하여 화가의
예술 세계를 표현했다고 볼 수 있습니다. 그래서
만다라의 보편적인 의미가 아닌 새로운 의미를
가진다고 해서 〈새new 만다라〉라고 합니다.
아버지는 이 작품 이전에 이영미술관의 의뢰로
각각 1000개와 365개의 모반으로 만다라 작품을
완성하셨습니다. 평생을 탐구하고 공부하는 삶으로
내공을 쌓아오셨기에 오랜 시간 수많은 작품을
하셨어도 작품 하나 하나가 다 새롭고 같은 게
없습니다.
통영국제음악당에는 나무 모반으로 만든 이 작품과는
다르게 도자기로 만든 〈만다라〉가 있는데, 음악당
건설 당시 〈새 만다라〉를 본 시장님의 요청으로 1년이
걸려 완성한 작품입니다.
아버지는 2010년에 아흔여섯의 연세로 돌아가셨는데,
2013년 통영국제음악당 개관과 함께 걸린 도자기
〈만다라〉가 아버지의 마지막 역작이 되었습니다.

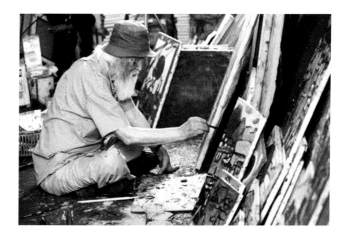

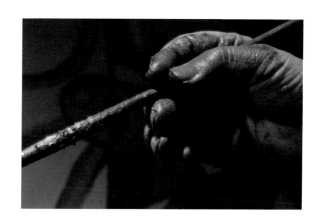

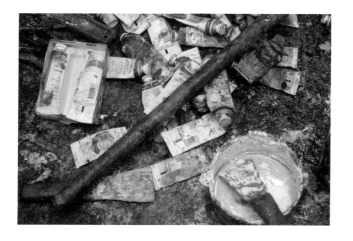

아버지와 아들의 동행

2015년 전혁림 화백 탄생 100년을 기념하며 예술 한 길만을 추구한 아버지의 일생과 무수한
작품을 되돌아보는 행사가 통영을 비롯 전국 곳곳에서 열렸다. 특히 김해에서 열린 〈전혁림
탄생 100주년 기념전〉을 통해 다른 미술관에서 소장하고 있던 아버지의 작품을 한데 모아
볼 수 있는 기회가 생겼다. 초기부터 말년까지 두루 모인 작품들을 보며 아버지의 96년
삶을 어렴풋이나마 짐작해 볼 수 있지 않을까 해서 부자 관계를 떠나 객관적인 시각으로
작품을 느껴보고자 했다. 열정으로 엮어낸 수많은 그림들 앞에서 화가 전혁림이 세상에
대한 호기심과 애정이 가득한 분이셨음을 알 수 있었고, 다양한 재료를 활용한 실험적인
작품들 앞에서는 작가가 이렇게 표현한 이유나 계기가 무엇이었을까를 상상하며 감상했다.
경화수월鏡花水月을 찾아 수행하듯 그리신 작품들을 대하니 생전의 모습을 뵙는 듯 했다.
영감이 떠오르면 불편해진 노구를 아랑곳 하지 않고 캔버스를 빚어대며 행복으로 가득했던
아버지의 눈빛, 그 눈빛이 작품 속에 살아 있었다.
작품들 한편에는 실루엣처럼 피어나는 어머니의 그림자도 있었다. 예술가 남편의 삶을
숙명처럼 여기고 받아준 어머니의 지난했던 삶에 눈시울이 붉어졌고 뵙고 싶은 마음이 거친
파도처럼 일었다.
지금 내 옆의 아내도 어머니와 같은 마음일지도 모르겠다. 예술가 집안이라고 좋아하며
시집온 어린 아내는 시아버지의 독특한 성품에 놀랐을 것이고, 그런 독특함에 단련된
완고한 시어머니와 예술이 전부인 양 철없이 자유로운 남편을 바라보며 앞길이 막막했을

것이다. 모딜리아니의 그림 속 잔느처럼 가냘픈 아내의 모습이 어느새 자식만을 의지하며 살던 어머니와 겹쳐지는 듯 하여 미안하기 그지없어 자문해 보았다.

나에게 예술가로서 성공이란 있는 것일까? 있다면 어떤 모습으로 나타나서 아내의 그간의 노고를 위로해 줄 것인가? 유명한 아버지를 뒀으니 당신은 화가로서 명성을 얻기는 힘들 것이라는 말과 눈빛을 숱하게 듣고 느껴왔기에 아예 자신감을 상실하고 있던 건 아닐까? 아니, 명성은 차치하고 나의 예술을 찾기는 했는가? 복잡한 심경이 거듭되는 사이, 결국 모든 해답은 아버지에게 가 닿았다.

화가 전혁림, 나에게는 아버지이자 나를 화가의 길로 인도한 스승이기도 하다. 아버지의 모습과 예술가 친구들의 자유로운 모습이 한없이 멋있어 보여 이 길을 선택하고 그들의 모습을 따라가면 되지 않겠는가 생각하던 철없던 시절의 나. 이제야 어려운 길이라는 것을 절감하고 또 절감하고 있다.

창작 활동과 미술관의 지속적인 운영이라는 두 개의 숙제를 안고 가는 길이지만 세상의 고난을 견뎌낼 수 있도록 당신의 삶을 통해 가르치고 사랑해준 화가 전혁림이 이미 나의 표상이 되었기에 나 또한 그 길을 끝까지 가보고자 한다. 평생을 오직 예술을 위해 태어난 분처럼 끝없는 열정으로 최선을 다하신 아버지께 마음 깊이 경의와 감사를 드린다. ✻

화가 전영근 올림

전혁림, 전영근 연표

전혁림 Jeon Hyuklim

1915 경남 통영 출생
1938 〈부산미술전〉 '신화적 해변', '월광' 등 출품,
 입선
1945 시인 유치환, 작곡가 윤이상, 시인 김춘수
 등과 함께 통영문화협회 창립
 **통영을 대표하는 당대 문화예술인들과
 통영 문화 운동을 주도하다.**
1952 유강렬, 이중섭, 장윤성 등과 함께 〈4인전〉
 통영 호심다방
 제1회 〈개인전〉 부산 밀다원
1953 제2회 대한민국미술전람회(국전)
 특선(문교부수석장관상)

1980 〈80 현대작가 초대전〉 국립현대미술관

1988 〈뉴욕 개인전〉 미국 뉴욕 스페이스 화랑
1990 '도쿄아트페어' 출품

1993 예술의전당 개관 기념 〈현대미술전〉 초대
 출품

1996 대한민국 문화훈장 수상

1998 **〈200인의 한국미술가 초대전〉 서울 선화랑
 전혁림, 전영근 부자의 작품이 처음으로 한
 공간에 나란히 소개된 잊을 수 없는 순간.**

전영근 Jeon Younggeun

1957 경남 통영 출생

1985 〈3인의 젊은 작가전〉 통영 고려갤러리

1992 〈대한민국미술대전〉 입선

1994 〈한일작가교환전시회〉 서울, 마산, 일본
1995 〈모던아트 전시회〉 미국 뉴저지
 코아트갤러리
1996 〈100인의 현대작가 미술전〉 서울 조형갤러리
1997 〈100인의 한국미술가 작품 기획전〉 서울
 선화랑
1998 〈200인의 한국미술가 초대전〉 서울 선화랑

2000	〈한국의 신비전〉 프랑스 유네스코 미로미술관
2002	〈한국근대회화 100선〉 국립현대미술관
2003	**전혁림미술관 개관**
2005	전혁림 신작전 〈90, 아직은 젊다〉 이영미술관
2007	〈전혁림 특별전〉 통영시민문화회관
2008	〈전통과 현대 사이〉 국립박물관 현대미술관
2010	**전혁림, 전영근 2인 초대전 〈아버지와 아들, 동행 53년〉 인사아트센터 90대의 아버지와 50대의 아들이 함께한 마지막 전시. 전혁림, 전영근 부자의 마음이 작품을 통해 하나로 교차되는 감동적인 전시였다.**
2010	5월 25일, 전혁림 화백 별세
2015	〈전혁림 화백 탄생 100주년 기념 예술제〉 통영 전혁림미술관

1999	〈전영근 초대전〉 송하갤러리
2000	〈한국의 신비전〉 프랑스 유네스코 미로미술관
2000	〈제1회 부산국제미술전〉 부산문화회관 전시홀
2003	**전혁림미술관 개관**
2005	〈Line & Color Member's 전시회〉
2006	〈12인 예술가 전시회 초대전〉 경남도립미술관
2007	〈전영근 특별 초대전〉 미국 애틀란타 포럼갤러리
2008	〈전영근 특별 초대전〉 미국 버지니아공대 퍼스팩티브갤러리
2010	전혁림, 전영근 2인 초대전 〈아버지와 아들, 동행 53년〉 인사아트센터
2010	뉴욕 'Korea Art Show' 전영근 작품전 (백송화랑 대표작가로 출품)
2012	〈전영근 초대전〉 서울 백송화랑
2013	'경남아트페어' 초대 출품
2013	〈150 초대형 작품 초대전〉 창원컨벤션센터
2014	〈전영근 초대전〉 통영거북선호텔

도서출판 남해의봄날 로컬북스 Local Artist 01
예술가에게 나고 자란 지역, 살아온 공간들은 영감의 원천입니다.
로컬 문화를 근간으로 대한민국을 넘어 세계적으로 그 예술성을 인정받고 있는
지역 아티스트들의 빛나는 이야기를 전합니다.

그림으로 나눈 대화
화가 전혁림에게 띄우는 아들의 편지

초판 1쇄 펴낸날 2015년 12월 10일
　　3쇄 펴낸날 2023년 6월 1일

글과 그림　　전영근

편집인　　천혜란책임편집, 장혜원, 박소희
디자인　　류지혜

종이와 인쇄　　미래상상

펴낸이　　정은영편집인
펴낸곳　　(주)남해의봄날
　　　　경상남도 통영시 봉수로 64-5
　　　　전화 055-646-0512
　　　　팩스 055-646-0513
　　　　이메일 books@namhaebomnal.com
　　　　페이스북 /namhaebomnal
　　　　인스타그램 @namhaebomnal
　　　　블로그 blog.naver.com/namhaebomnal

ISBN 979-11-85823-06-5 03600
© 전영근, 2015

남해의봄날에서 펴낸 열 여섯 번째 책을 구입해 주시고, 읽어 주신 독자 여러분께 감사의 마음을 전합니다.
이 책은 한국출판문화산업진흥원 2015년 우수출판콘텐츠 제작 지원 사업 선정작입니다.
저작권법에 따라 보호받는 저작물이므로 무단 전재와 무단 복제를 금하며,
이 책 내용의 전부 또는 일부를 이용하려면 반드시 저작권자와 남해의봄날 서면 동의를 받아야 합니다.
책값은 뒤표지에 있습니다. 파본이나 잘못 만들어진 책은 구입하신 곳에서 교환해 드립니다.